普通高等教育"十三五"规划教材

市场、设计与诉求
——视觉传达设计者需要了解的市场调查

关国红　杨　新　编著

北京理工大学出版社
BEIJING INSTITUTE OF TECHNOLOGY PRESS

版权专有　侵权必究

图书在版编目（CIP）数据

市场、设计与诉求：视觉传达设计者需要了解的市场调查/关国红，杨新编著. —北京：北京理工大学出版社，2018.4（2023.1重印）

ISBN 978-7-5682-5534-9

Ⅰ.①市…　Ⅱ.①关…②杨…　Ⅲ.①视觉设计-高等学校-教材　Ⅳ.①J062

中国版本图书馆 CIP 数据核字（2018）第 073923 号

出版发行 / 北京理工大学出版社有限责任公司
社　　址 / 北京市海淀区中关村南大街 5 号
邮　　编 / 100081
电　　话 / (010) 68914775（总编室）
　　　　　（010) 82562903（教材售后服务热线）
　　　　　（010) 68944723（其他图书服务热线）
网　　址 / http://www.bitpress.com.cn
经　　销 / 全国各地新华书店
印　　刷 / 北京虎彩文化传播有限公司
开　　本 / 787 毫米 × 1092 毫米　1/16
印　　张 / 8　　　　　　　　　　　　　　责任编辑 / 张慧峰
字　　数 / 180 千字　　　　　　　　　　　文案编辑 / 张慧峰
版　　次 / 2018 年 4 月第 1 版　2023 年 1 月第 3 次印刷　责任校对 / 周瑞红
定　　价 / 28.00 元　　　　　　　　　　　责任印制 / 王美丽

图书出现印装质量问题，请拨打售后服务热线，本社负责调换

前言
PREFACE

以寻求设计诉求为目的的市场调研，可让设计有的放矢。

本书以市场调查的基本理论为框架，以从设计的角度研究市场信息为着眼点，力求创新性和实用性，采用"市场理论+设计实例"的体例，通过大量实际的商业及设计案例，展示和阐述了对市场的了解是如何帮助设计师快速精准地找到设计诉求的。配合高等院校对设计行业应用型专门人才的培养需求，本教材具体地剖析了影响设计判断的市场因素，引导设计专业学生对市场信息做出有效的研究和分析，提高他们的设计实践及市场判断的能力，树立设计专业学生的市场意识，培养学生用发展变化的眼光正确判断市场变化和消费潜力，以便在设计中理性地提出问题、解决问题，最终形成有效的设计方案。

目前高等院校普遍使用的同类教材中，部分教材主要偏重单纯设计的美术基础、视觉传达与表现、设计前期的工艺准备和平面软件的掌握与技能，而将设计与市场紧密结合的教材很缺乏；而有的相关教材谈到市场时只有理论没有商业实例，因而缺乏扎实的论证和分析，不能做到设计与市场紧密联系，学生在创意过程中不能找到切中的诉求点，这些导致只有泛泛的创意而无法引

导符合市场需求的设计。

 在当今创业型社会的背景下，设计师往往本身就是产品的研发者和市场的开拓者。在设计前期，设计师需要对相关市场做出较为专业的研究和判断，要了解市场，才能进而引导市场，并获得回报。市场是一名设计者需要学习的重要知识，一个创意能力强的设计师，如果不了解市场的变化，也会使设计和实际市场脱节。许多年轻设计师有很好的眼界、非凡的创意能力，却缺乏将创新能力与实际市场诉求相结合的能力。如果能够结合市场知识，了解该从什么角度去了解市场、解决市场问题，甚至引导市场，那就可以使设计更加有的放矢。随着时间的变化，市场本身也在不断变化，我们如何用发展的眼光去研究市场也是本书的重要内容之一。面对市场，应该从哪些元素去分析掌握它？如何找到设计的关键诉求？从什么角度判断设计方案是切中的？市场的大环境一直在变化，而影响设计方案的因素来自于哪些变量？迄今为止，对接设计诉求的市场研究类图书仍没有实例，设计专业的市场调查课程也始终没有公开教材，笔者在多年教授此课的过程中，积累了一定的理论及实践经验，形成了一套系统的讲义，为了填补课程教材的缺失情况，结合课程实践编写了本教材，以设计者的视点展开，并结合社会学和设计心理学的角度研究市场，力求生动、轻松、有趣。

 希望读者能有所收获。

<div style="text-align:right">作 者</div>

目 录
CONTENTS

第一章　市场调查的基本理论 …………………………………… 001
第一节　市场的含义 ……………………………………………… 001
一、以发展的眼光看市场 ………………………………………… 001
二、从市场营销看市场 …………………………………………… 005
第二节　市场调查的本质 ………………………………………… 009
一、市场调查的根本目的 ………………………………………… 009
二、什么是市场调查 ……………………………………………… 009
三、为什么要进行市场调查 ……………………………………… 009

第二章　市场调查的主要内容 …………………………………… 011
第一节　人的因素 ………………………………………………… 011
一、消费者状态研究 ……………………………………………… 011
二、不同居住地域的消费者分析 ………………………………… 011
三、消费阶层分析 ………………………………………………… 012
四、消费者购买动机与购买行为分析 …………………………… 013
第二节　商业因素 ………………………………………………… 015
一、营销模式分析 ………………………………………………… 015
二、技术产业升级与产品创新研究 ……………………………… 018
三、关注新媒体变化——从广播电视到新媒体（视听） ……… 021

四、价格研究 …………………………………………………… 022
　第三节　社会大环境研究 ………………………………………… 024
　　一、了解当今社会意识形态的形成 ……………………………… 024
　　二、认识不同国家（地域）独特的历史、民族性格和文化风俗 … 034
　第四节　消费心理分析 …………………………………………… 036

第三章　中国市场简要分析 …………………………………… 039
　第一节　中国市场环境的新趋势 ………………………………… 039
　　一、中国市场还处于成长阶段 …………………………………… 039
　　二、消费的不断升级 ……………………………………………… 042
　　三、城市化浪潮 …………………………………………………… 044
　　四、中国正在走向后喻文化时代 ………………………………… 045
　　五、消费新势力的崛起 …………………………………………… 046
　第二节　中国传统消费者的消费特点 …………………………… 047
　　一、实用主义的消费观 …………………………………………… 047
　　二、新的消费模式潜藏危机 ……………………………………… 048
　　三、好面子的中国人 ……………………………………………… 049
　　四、再穷不能穷教育 ……………………………………………… 052

第四章　问卷法：市场调查的基本方法 ……………………… 053
　第一节　问卷设计概述 …………………………………………… 053
　　一、问卷设计题目的基本内容 …………………………………… 053
　　二、问卷设计的过程 ……………………………………………… 055
　　三、问题设计中应注意的问题 …………………………………… 055
　第二节　问卷中题目的设计 ……………………………………… 056
　第三节　课程练习及作业范例 …………………………………… 057
　　作业一 ……………………………………………………………… 058
　　作业二 ……………………………………………………………… 075
　　作业三 ……………………………………………………………… 082

第五章　市场调查与设计 ……………………………………… 085
　第一节　通过市场调查帮助设计者寻找广告诉求点 …………… 085
　　一、广告诉求点调查 ……………………………………………… 085

二、广告诉求点的一般选择程序 …………………………………… 087
　　三、广告的争议与挑战 …………………………………………… 088
　第二节　通过市场调查帮助企业树立品牌意象 ………………………… 098
　　一、初识品牌意象 ………………………………………………… 099
　　二、意象的特点和作用 …………………………………………… 100
　　三、品牌意象的建立及其价值例析 ……………………………… 105

第六章　大数据时代的市场调查 …………………………………… 110
　第一节　大数据——市场调查的新方向 ………………………………… 110
　第二节　每个人只是一串串不同的数字代码 …………………………… 111
　第三节　大数据调查的科学性 …………………………………………… 112

参考文献 …………………………………………………………………… 117

第一章
市场调查的基本理论

设计师的创意出发点往往只注重于创新的表达和艺术风格的表现,而常常忽视了对市场的判断和了解,因而导致设计结果"曲高和寡",设计产品在市场上无人问津。因此,设计师要有市场意识,了解市场及其要素;要从不同角度认真分析能够影响市场以及使其产生变化的元素,认识到市场与市场的要素是不断变化发展的。

第一节 市场的含义

一、以发展的眼光看市场

1. 市场定义分析

在市场营销学中,"市场"被定义为:是交易双方进行交易活动的综合,交易成功与否,关键在于是否满足了购买者的需要,即现实的与潜在的交易场所。

美国市场营销学会将市场定义为:一种商品或者劳务的所有潜在购买者的需求总和。这一定义既简洁又较为贴切。

上述两种定义均立足于满足消费者已有的需求,而现在的市场还包括由产品创导和创造的消费需求,所以,这一定义在新的市场环境中显得不足。

百度百科对市场的定义为:市场起源于古时人类对于固定时段或地点进行交易的场所的称呼,指买卖双方进行交易的场所。发展到现在,市场具备了两种意义:一个意义是交易场所,如传统市场、股票市场、期货市场等;另一意义为交易行为的总称。即市场一词不仅仅指交易场所,还包

括了在此场所进行交易的行为。随着社会交往的网络虚拟化，市场不再只是真实的场所和地点，当今许多买卖交易都是通过互联网络来实现的。

从上述对市场定义的不同解释中，可以看出，随着时间的变化以及地域的不同，人们对市场的理解并不完全一致，但我们从中仍然不难发现市场的几个要点：交易行为、交易场所、购买者和需求。在如今的互联网时代，互联网为人与人的连接创造了极为便捷的条件，交易场所或者地点已经变成一个模糊的要素；而交易行为中势必包含了交易双方这一"人"的要素以及货币（或者说"钱"）的要素；最后剩下一个要素也是本书重点要阐述的"需求"，它是指消费者的购买欲望和动机。消费者的购买欲望直接决定了市场的大小。

2. 市场的要素本身是变化发展的

在市场未饱和时期，企业拼的是产品质量和服务，因为在此时人们追求的主要是产品的实际功能。而当市场进入成熟期，产品的质量与服务都可以达到差异不大的水准时，仅靠满足消费者需要，明显已经远远不够。这个时候市场的开发与拓展就需要着眼于自身产品的特点，不断挖掘未来消费市场的潜在需求。也就是"以消费者为中心"的时代，以研究消费者形态差异为主要挑战，通过研究消费者差异来细分市场。但是，现在的全球市场，品牌林立，产品技术日新月异，做到满足消费者需求的同时挖掘潜在市场仍然显得不足，越来越多的现代企业着眼于树立品牌文化，更确切地说是着眼于具有品牌意象的产品和项目，进而创造能够引导市场甚至引导消费的产品和项目，这成为科技时代的市场潮流。例如苹果多年的意象营销。简而言之，就是制造出未来新的生活方式，创造新的消费需求和欲望。

综上所述可以看出，市场的定义不是一成不变的，它随着时间的推移也在产生微妙的变化和调整：从一开始的满足购买者（包含现有消费者和潜在消费者）需求，到挖掘自身产品或项目的特点，再到创造能够引导市场甚至引导消费的产品和项目，市场成为一个动态的概念。以发展变化的眼光来看，每一种对市场的定义似乎都不是那样准确。北京大学的刘德寰曾在其《市场调查》一书中将市场总结为一个公式，比起以上对市场的各种定义，似乎比较简洁贴切，更便于我们理解市场：

<p align="center">市场 = 人口 + 购买能力 + 购买动机</p>

从这个公式中，我们可以看到市场的三个重要的元素：

(1) 人口。市场的基本构成是消费者，所以市场首先要有一定的人口为基本条件，显然在人烟稀少的地方，是不能够构成市场的，也不能最终达到盈利的目的。

(2) 购买能力。换个说法，它指的就是一个地区或一定人群的经济水平，直接影响到产品或项目的市场前景。

(3) 购买动机。购买动机指的是购买欲望，是消费者具有购买的意愿或对产品和项目持有的好感或者说好的意象。人是动态变化的，随着时间的推移，他们可能"见异思迁""喜新厌旧"，消费者心理欲望会发生变化。所以购买动机是一个可以随时间、空间的变化而变化的变量，而且是持续发展变化的。在前面所谈到的开发市场的三阶段变化，就是由开始的追求满足购买欲望，到后来创造和引领购买欲望的变化所导致。在互联网时代，许多传统商业模式已经或者正在被颠覆，在市场要素中，对购买欲望这个变量的研究显得更为必要。如何掌控和引导这一变量，在市场竞争中显得极为重要。

3. 以产品和项目为导向，树立产品自身市场意象

乔布斯说："伟大的艺术品不必追随潮流，它们自身就可以引领潮流。"

2011年，苹果手机所向披靡获得巨大成功，使原来在市场上独占鳌头的老牌手机大腕诺基亚几近崩溃，这与乔布斯始终坚持产品导向不无关系。乔布斯曾指出Macintosh团队必须始终是产品导向的，而不能是市场导向、销售导向或者其他任何类型。当其他的商业巨鳄还在以保守的原有导向中执着前行、无暇反顾时，苹果率先以创造引导市场引导消费的产品为导向，在近乎垄断地位的手机品牌中，脱颖而出，吊足了消费者（市场）的胃口，创造了高涨的消费欲望。

全球顶尖品牌营销大师Martin Lindstrom曾经做过一个实验：用功能性磁共振成像研究苹果迷们的大脑。他发现"果粉"的大脑活动竟然和基督徒是相似的。苹果品牌之所以能够成为一个类似宗教崇拜的品牌（在iPhone、iPad上市当日总会有大量苹果粉丝挤在苹果专卖店门口从凌晨排到天亮，只为买到一款苹果的新产品，甚至有的粉丝不惜高于苹果原价几倍的价格去获得新款产品），这要归功于苹果的营销策略，而其中一个策略就是"早期招募"，换句话说，就是在潜在的新消费群体中埋下苹果产品美好意象的种子，苹果特意向13~17岁的孩子们推销，一旦这些孩子进入大学，苹果招募聘请大学生为"苹果校园代表"，将学校书店变成迷你苹果商店。

他们像牧师布道一样，在年轻人心中早早地种下了苹果的意象。随着年龄的增长，苹果的品牌意象像信仰一样在他们心中生根发芽。不言而喻，这些年轻人自然而然地成了苹果的潜在消费群体，因为一旦未来他们拥有了购买能力，他们将直接转化为苹果的现有消费群。

> 2010年，苹果推出了iPhone4，集中整合了当时最高端的科技于一身，迅速秒杀当时高高在上的几大手机品牌，"以人为本"——乔布斯时代的苹果真正做到了。
>
> 在当时，电子行业垄断了相关科技，每款电子产品的推出一定会有一定的技术储备，就是决不把最尖端的科技产品一步做到位，把各类科技发明储备使用，由低端到高端设计在几代产品中，当下最高端的科技产品可能1年或更长时间以后再推出，这一点我们可以从手机、电脑处理器等几代产品的演化中看到。为什么要这样做呢？我们来做一个计算：将所有高端技术融于一身的产品，和分别推出几代产品慢慢过渡到最高端技术的产品相比，虽然最终消费者都可以享受到高端产品，而后者让消费者已经付出了巨大的经济和时间代价。

图1.1所示为苹果公司标识，其成为苹果公司产品意象不可分割的一部分。

图1.1　苹果标识

二、从市场营销看市场

1. 从市场营销了解市场的必要性

许多设计者疏于对市场的理解,而设计往往需要从市场调查的结果中寻求准确的广告诉求点,设计与调查又是市场营销中重要的环节。因此,我们简单地通过市场营销的要素来接近和了解市场是必要的。

在互联网和大数据的冲刷下,人类史无前例地高度集中和链接在一起,传统的市场营销原理似乎不再那么有效,但是,市场营销中的要素仍然是市场研究者重要的研究对象。

市场营销指商品或服务从生产者到消费者的流通过程的所有企业活动,是企业为赢得利益所进行的一系列活动。日本市场营销协会将市场营销定义为:指企业和其他组织,从全局出发,在与顾客取得相互理解的同时,通过公平竞争进行皆在创造市场的综合性活动。我们可以透过市场营销中的4P与4C要素来了解市场。

2. 市场营销的要素:4P 与 4C

4P 指 Product(商品)、Price(价格)、Place(渠道)、Promotion(促销)。4P理论产生于20世纪60年代的美国,杰罗姆·麦卡锡在其《基础营销》一书中第一次将企业的营销要素归纳为4P,即著名的"4P"理论。

4C 指 Consumer(消费者)、Competitor(竞争对手)、Cost(成本)、Communication(信息交流)。

(1)4P 主要是针对产品一方的研究。

Product(产品)。指产品开发本身的研究,发掘产品的功能诉求,了解产品在同类产品中具备的特性(比如保洁旗下的每款洗发水产品都具有不同的特性,海飞丝专业去屑、潘婷营养、飘柔使头发柔顺、沙宣专业美发等),这种特性是否与某些消费需求能够恰好契合,需要对企业的产品进行深入了解。兵法云,知己知彼,百战不殆。对产品的功能及特性有深入透彻研究,可谓市场营销中的"知己"。

Price(价格)。价格定位取决于产品的市场定位。价格的确定与品牌的定位策略有关,同时,价格确定与消费心理也有关,价格定得过高,消费者会有高不可攀、太贵或货品与价格不等值的感觉;价格定得过低,消费者又会怀疑商品的品质,商品究竟定位为高档商品还是中低档,是

商品进入市场前企业必须慎重考虑的问题。（参考第二章第二节中的价格研究）

　　Place（渠道或者流通）。主要研究流通的成本、方式和效果，是产品从企业到消费者之间的流通环节。通常企业并不直接面对消费者，其产品多通过中间的销售网络售出。在网络购物时代，流通又有了新的模式。

　　Promotion（促销）。研究使用什么样的促销手段达到相对好的销售效果，通过在短期内销售行为上的变化来刺激消费者购买产品，比如降价、折扣等，这些是商家经常使用的促销手段，在各大实体商场或者网络商城我们经常看到商家几乎天天都有节日要庆祝："纪念×××几周年""真情回馈顾客""早春去踏青""长假大放假""血拼日"，等等，这种每天都庆祝的节日、纪念日并不是巧合，而是商家处心积虑故意的促销行为。那么既然要促销，直接减价、打折就好，为什么一定要给自己找一个理由呢？促销减价表面上是双赢双惠的：一方面，商家可以将商品快速流通，处理掉积压库存；另一方面，消费者可以得到最大的实惠。但其实，直接降价长远来看是会带来巨大风险的，它会给消费者传达一种观念：这些产品本来就不值原来的价格，消费者甚至会怀疑产品的品质及其厂家的诚信，这对企业和商家来说，都是不希望看到的结果。因此商家在使用降价这一促销手段时，是非常谨慎的，一般都会给降价一个冠冕堂皇的说法。

　　（2）4C主要指向对市场信息的研究。

　　4C营销理论（the Marketing Theory of 4C）由美国营销专家罗伯特·劳特朋（Robert Lauterborn）于1990年提出，与传统的4P理论相对应，它以消费需求为导向。面对日益"个性化"的社会，消费者研究成为市场研究的重点。在4C理论阶段，以消费者需求为中心，而不是偏重考虑产品。

　　Consumer（消费者）。消费者是市场调查的主要对象，因为消费者是市场的主体。消费者心理、消费者需求、消费者动态等，这些信息都需要及时更新与分析。市场营销的根本目的是要取得消费者的认可与信任，最终获得销量与利润。在营销战中，消费者永远是第一位的。

　　Competitor（竞争对手）。前面谈到"知己"，必然也要"知彼"，及时掌握竞争对手的信息，才能为自己设计更好、更有效的对应策略。竞争的目的不是将对手彻底打垮，而是争取更多的消费者。比如麦当劳和肯德基、

百事可乐和可口可乐。麦当劳肯德基互为竞争对手，但他们之间让人感受到的却是一种互相利用、相互扶持的密不可分的关系，根源在于他们几乎拥有一样的消费群体。如果仔细观察，你就会发现在市区，如果有家麦当劳，在它周围几乎总能找到一家肯德基；肯德基卖上校鸡翅，麦当劳有麦辣鸡翅。尤其两家在推出新产品时，我们可以看到一种隐形的相互模仿：肯德基推出嫩牛五方、口水鸡等辣口味新品汉堡时，麦当劳适时地推出了"辣不怕、不怕辣、怕不辣"的辣口味推广广告；肯德基推出雪顶咖啡（图1.2），麦当劳就推出冰旋咖啡（图1.3），及各种水果口味的冰炫饮料；2011年冬，肯德基推出了三款秋冬热饮，甜蜜的桂圆枣蜜茶、清新的梅香热柠茶、Q感的水晶红豆奶茶，第二年冬天，麦当劳也推出了一款类似桂圆蜜枣茶的红枣热茶。由于消费群体几乎是同一个群体，他们这样互相模仿成为一种节省费用、省时省力的做法。百事可乐和可口可乐互相对比而生的特点更强，在海外广告中（在国内，广告是不可以与竞争对手做对比的）可以看到百事可乐对可口可乐亦敌亦友的嘲讽和比较。在这样高水平、真正称得上对手的竞争者之间，更多的是一种互相激励、双赢的伙伴关系。

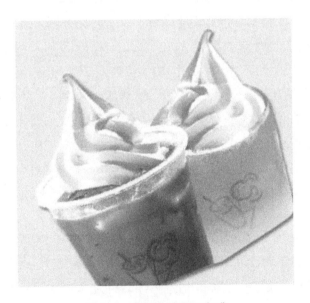

图1.2　肯德基的雪顶咖啡

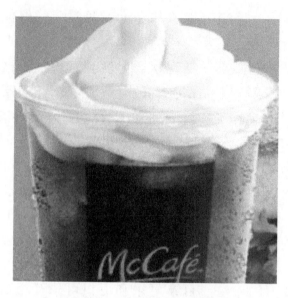

图1.3 麦当劳的冰旋咖啡

> 肯德基推出的雪顶咖啡,麦当劳推出的冰旋咖啡,口感、造型几乎一模一样。麦当劳与肯德基之间新产品的相互模仿根源在于:他们的消费群体几乎一样,享受麦当劳食品的快捷方便的消费者也会成为肯德基的消费者;因此在门店的选择上,新产品的口味上,当一方已经花费时间、巨大的人力物力作出的调研结果,另一方几乎是可以共享的,那另一方自不必再去做重复的工作,直接"拿来"就可以了。在商业街上,每当出现一家麦当劳(或肯德基),没多久必会就近又出现一家肯德基(或麦当劳),门店的同时出现,反倒吸引更多的消费者。所以说在某种程度上来说,麦当劳和肯德基这一对竞争对手,更像一对协作共赢、亲密无间的好朋友。

Cost(成本)。研究市场,取得胜利,自然要考虑产品、流通、宣传、人力等各项成本,规划出如何以合适的成本换取有效且长远的回报。

Communication(信息交流)。企业与市场之间的信息互动非常紧密,企业需要不断地掌握市场的信息反馈,并从信息数据中分析出最新的市场动向与市场反馈,从而制定最佳的策略及品牌定位。我们的世界已经进入了一个大数据时代,企业经营、市场策略、市场宣传、广告设计都因大数据时代的来临而发生改变。有关大数据将在后面章节中具体谈。要言之,设

计师如果没有信息数据观念，就会丢掉许多很有价值的信息。

第二节　市场调查的本质

一、市场调查的根本目的

进行市场调查的目的是通过收集、分析信息，为企业开展营销活动和制定营销策略提供参考依据。而市场所有营销活动的根本目的，不外乎"盈利"，也就是"获得利益"。可口可乐全球首席营销官说过一句话——"营销唯一的目的就是以更高的价格将更多的产品更频繁地卖给更多的人。"既然市场调查是为市场营销服务的，那么它的根本目的就应当和营销的根本目的一致。

二、什么是市场调查

市场调查是指系统地收集、记录、分析市场及服务等营销问题各环节的资料。它包含为解决市场营销问题而做的市场分析、产品分析、销售额分析、消费者调查、广告调查等内容，包括了市场营销中所有的调查活动。

三、为什么要进行市场调查

曾经有这样一段话："卖产品的说，我有颗钉子。卖方案的说，我有颗钉子，可以帮你钉出孔来。卖梦想的说，我有颗钉子，可以帮你钉出孔来，这样你就能通过这个孔看到外面的阳光了。钉子只是表面需求，孔可能是深层需求，而外面的阳光就是心灵需求了。"进行市场调查，就是找寻的过程，找寻消费者及潜在消费者内心的那缕阳光。

有人说消费者是企业的"恋人"，要追求"恋人"，必须研究收集她的一切信息和资料：她的喜好、她的生活细节和习惯，等等。然后想办法吸引她，让她对企业产生好感甚至爱和忠诚（这正是建立品牌意象的过程）。市场调查的根本目的是为"盈利"服务，要想达到这个根本目的，就要找到产品与消费者之间的关键契合点，让消费者对产品有更强的好感。在全球经济、文化、科技迅猛发展的今天，所有的企业都通过各种手段来吸引消费者，仅仅满足消费者的表面需求，不仅过时而且无效。那么该找到怎

样的一个点才能够抓住消费者的心，紧紧地吸引住消费者呢？当我们一无所知的时候，市场调查是重要的手段，可以帮助我们找到产品与消费者之间的契合点。作为设计创意与创作者，市场调查可以帮助我们找到至关重要的广告诉求点，并最终帮助品牌及企业树立良好的品牌意象，更好地将实际市场与设计衔接起来，让设计更接地气，做到"知行合一"。

第二章
市场调查的主要内容

市场调查的主要内容包含人的因素、商业因素、社会大环境的变化以及消费心理因素等。

第一节 人的因素

一、消费者状态研究

消费者状态研究，指对消费者的基本自然属性的研究，包括消费者的年龄、性别、教育水平、职业、家庭住址、家庭生命周期、婚姻状况、收入状况，等等。

依据消费者的家庭状况、年龄、婚姻状况、子女状况的不同，家庭生命周期可以大概划分几个不同状态或者阶段。在家庭生命周期的不同阶段里，消费者的行为往往呈现不同的特点。比如，有新生儿的家庭与无子的年轻家庭的消费侧重点完全不同，年轻的家庭与老年家庭的消费比重和消费习惯也完全不同。

二、不同居住地域的消费者分析

消费者因居住地域不同，消费者的生活习惯、文化风俗、消费观念、消费心理都会有所差异。伊莱克斯集团总裁迈克·特莱斯科曾经说："在开拓任何一个国家市场时，我们都必须重视当地的民俗风情、生活习惯、消费方式等社会文化差异，只有尊重这些差异，充分地了解、分析消费者对我们产品的认识，我们才可能赢得他们的信赖和推崇。"

"象牙肥皂"（图2.1）作为美国第一大肥皂品牌在美国已经有将近200年的历史，广告诉求始终定位在"纯度高达99.44%，而且它还可以浮在水面"。象牙香皂在水中漂浮的特点对儿童尤具吸引力。一代一代的孩子们在浴缸里洗澡的同时，用各种旧零件、小纸片儿把象牙香皂改装成浴缸里的战舰。随着孩子们的成长，象牙香皂已经深深地烙进几乎每一个美国人的记忆中。毫不客气地说，象牙香皂已经成为一种美国文化现象。然而，当象牙香皂进军中国市场时却遭到了冷遇，而导致象牙香皂开辟中国市场失败的主要原因是：中国的消费者没有在浴缸里洗澡的习惯，以至于象牙香皂能够在水中浮起来的特点不能引起中国市场的反响和共鸣。因此，不同地域的消费者会因生活习惯、地域气候等原因导致截然不同的消费观念，如果忽略了它的重要性，产品就有可能会受到市场的冷遇。

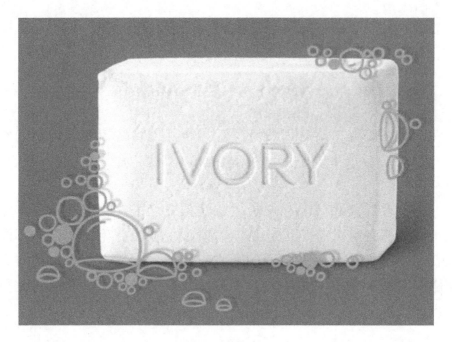

图2.1 象牙肥皂

三、消费阶层分析

因阶层的不同，消费者的身份和地位也有差异，他们分别有不同的消费习惯。由于我们处于经济高速发展的社会，社会圈子越来越封闭化、固有化，阶层差异也越来越大。一个高端阶层的生活圈子对外是不开放的。

2011年，北京国际展览中心曾经有一个游艇博览会引起了媒体与老百姓的关注和热议，原因不是游艇展的内容，而是这个展览并不对大众免费开放，进去的参观者要缴纳500元的入场费。对于参展方这种用入场费来划分参观者的方式，让很多普通百姓感到不满。而参展方的用意很简单，只有肯拿出500元入场费的人才有可能成为产品针对的消费群，连入场费都不肯拿的消费者一定也不是游艇所针对的消费群。这样的事情在当今是普遍现象，不同阶层的消费者消费习惯的差异是显而易见的。

四、消费者购买动机与购买行为分析

消费者的购买动机各不相同，其购买习惯和购买方式也因人而异，不同的消费者对产品有不同的要求和反馈。比如在大型商场或购物中心购物时，就会发现它们的布局模式是雷同的：一楼（一进入商场）一般为化妆品的香水专柜（参见图2.2），二楼一般为少女服饰，三楼是淑女装（成熟女士的服饰），四楼才是男装或男士用品。那为什么几乎所有的商场布局都类似呢？这和男人女人的消费习惯和消费行为差异相关。有调查研究发现，男人去商场，往往有直接的购物目标，进入商城后，他通常会径直走向该产品的专卖区域，目标明确，购物路线直接明了，购物时间速战速决。而女人逛商场往往是没有明确的购物目标的，或者说女人进入商城购买的商品往往超出原本的购物目标，女人购物貌似会漫无目的地逛遍每一个专区（参见图2.3）。综合消费者的消费心理和消费习惯，为了更长时间地留住消

图2.2　商场一楼或入口处往往是化妆品柜台，因为化妆品的消费主体是女性消费者，化妆品的销售多来自女性消费者的冲动购物，且销售过程时间较短，有利于保持道路通畅

费者，以达到利润最大化的目的，大型商场和购物中心一般会借鉴这种让消费者花更多的时间待在商场里的布局模式。化妆品的销售多数来自于女性消费者的冲动性购买，尽管她可能原本没有这一购买计划，所以化妆品专柜往往放置在一楼或入口处，同时，有利于保证一楼的道路通畅；而由于男性消费者的目标明确，购买行为直接，所以把男性服饰和用品放在楼层较高的地方也不会影响男士的购买。

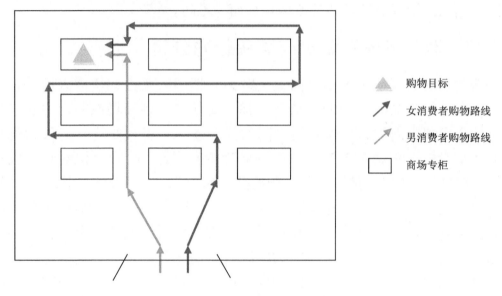

图 2.3　男女消费者购物路线图

从图 2.3 中可以看出，男士消费者购物，往往直奔目标，购物路线简单明了，不太容易被其他的东西转移注意力；女士消费者购物则走马观花，容易追随感性，一次购物结束，往往除购物目标外还会有其他冲动消费。

杜邦公司的营销人员经过周密的市场调查后，发现了著名的杜邦定律：即 63% 的消费者是根据商品的包装和装潢进行购买决策的；到超级市场购物的家庭主妇，被精美的包装吸引，所购物品通常超过她们预期购买数量的 45%。在如今网络购物的时代，实体商店为了增加销售，总会想尽办法延长消费者在卖场的时间，比如宜家、家乐福的迷宫式营销，消费者进入卖场后如果沿着地标箭头的指示行动的话，基本上就逛遍了卖场的每一个销售区域。可能去宜家的消费者原来的初衷只是为了买一把椅子，而最终他可能还购买了水杯、床单、儿童玩具，等等，最终还在宜家吃了饭。这

种迷宫式的营销，正是源于人们往往购买超出预期的商品，只要给他们时间，让他们完全沉浸在里面，忘记时间就足够了。

通过对消费者购买动机与购买行为的了解，可以使每一个碎片的时间都被用来增加销售。在超市收银的位置，往往会在两边摆放一些小件商品，比如口香糖、电池、安全套，等等，原因是利用消费者在收银台前排队等候的时间，吸引消费者对这些可能没有预期但却看起来仍然有用的商品做出购买判断；另外口香糖、安全套等物品的摆放往往放在货架的上方，以方便成人拿取，而在视线比较低的位置上，往往会摆放各种品牌、不同造型颜色的糖果，原因在于许多来超市购物的消费者本身又是家长，避免不了带着儿童来超市购物的情况，这种情况下成人往往可以耐心排队等候收银，而儿童的注意力是随时分散的，他们往往不愿等待，甚至会哭闹影响成人购物，摆放较低货架的糖果很容易吸引儿童的注意力，包装色彩鲜艳的糖果既安定了等待中儿童的情绪，同时，又增加了糖果的销售量，可谓一举两得。

第二节　商业因素

一、营销模式分析

营销模式是一种体系，目前公认的营销模式从构筑方式上划分，有两大主流：

（1）市场细分法，是通过企业管理体系细分延伸归纳出的市场营销模式。

（2）客户整合法，是通过建立客户价值核心，整合企业各环节资源的整合营销模式。

市场细分（Market Segmentation）的概念是美国市场学家温德尔·史密斯（Wendell R. Smith）于20世纪50年代中期提出来的。市场细分是指营销者通过市场调研，依据消费者的需要和欲望、购买行为和购买习惯等方面的差异，把某一产品的市场整体划分为若干消费者群体的市场分类过程。每一个消费者群体就是一个细分市场，每一个细分市场都是具有类似需求倾向的消费者构成的群体。

举两个含有两种市场营销模式的洗发水市场的例子。

潘婷、飘柔、海飞丝是普通大众消费者最熟悉不过的且时间较久的洗发水品牌，现在"70后"的消费者仍能想起20世纪80年代末，飘柔上市时使用的免费试用的营销方式，这种新颖实惠的营销方式和使用飘柔后柔滑、飘逸、清新的感受给当时的消费者留下了极其深刻的冲击和感受，飘柔由此打开市场局面。生活中这三个洗发品牌各有自己的忠实消费群体或者说是品牌拥护者。但是，细心的消费者不难发现，目前超市里流行的众多洗发水品牌其实都是宝洁公司旗下的产品，这些品牌有宝洁自行研发的，也有后来购买兼并的，但是宝洁旗下的洗发水品牌每个都有自己的产品优势或者说是我们后面要提到的广告诉求点，并因此吸引着不同需求的消费者，即它们有着各自不同的市场。海飞丝去屑、潘婷营养、飘柔顾名思义使头发飘逸柔顺、沙宣专业美发、伊卡璐草本精华，等等，可以看到，宝洁每个品牌的洗发水都有自己明确的产品特点、品牌定位和消费群体，当我们聚焦至独立单个的品牌时，我们看到的是这个品牌的特点及相关的消费群体。比如，海飞丝的特点是去屑，它所针对的市场是有去屑需求的消费群体，是所有洗发水市场的一角，就像一个大蛋糕，细细地把它们切开，去屑一块，营养一块，飘逸顺滑一块，自然草本一块，专业一块……细看每个品牌都不可能占据很大的市场，但把所有品牌的特性放在一起分析，你会发现，宝洁在整个洗发市场中占有了绝对优势，这就是细分市场的功效（参见图2.4）。

图2.4 细分市场，将整个市场按照不同的需求，对产品分门别类定位，每一个品牌归纳整理并突出一个诉求，每一个诉求都针对有类似需求倾向的消费群体。单独品牌的消费市场在整个市场中看起来并不大，但是综合起来会发现，它们几乎瓜分了整个市场

在洗发水的市场营销中，还有一种与宝洁完全不同的营销模式，就是联合利华力士的品牌营销模式，它是以品牌形象和品牌价值为核心的营销

模式。如力士香皂、力士洗发水、力士沐浴露、力士化妆品，都叫力士，这里面是有原因的：20 世纪 30 年代，力士品牌就成为享誉全球的著名品牌，历来以卓越的品质和独特的明星气质深入人心。20 世纪 90 年代初，力士针对消费者需求，除传统香皂块外，开始生产同一品牌的沐浴露、洗发水、洗手液和洗面奶等产品。力士坚持一切有关力士品牌的产品，无论外观包装、产品味道还是消费者使用产品的感觉，都应该让人产生愉悦的联想和感受。这使得力士品牌具备了很高的品牌价值和品牌吸引力，因此将品牌价值带入到其他各类产品中去，更方便力士的营销。

> 从 20 世纪 30 年代起，力士就在全世界采用以国际著名影星作为自己品牌形象的战略。利用影星的影响力和价值观去影响女性消费者的态度和行为，国际明星的形象赋予力士品牌"高贵、华丽"的气质，树立起"滋润、国际巨星之选"的品牌核心价值，确立了国际知名品牌的形象。从 1930 年起，力士先后把自己与 400 多位光彩夺目、性感迷人的世界知名女星联系起来，如玛丽莲·梦露、伊丽莎白·泰勒（图 2.5）、奥黛丽·赫本、索菲亚·罗兰、简·芳达、戴米·摩尔、凯瑟琳·泽塔琼斯等。直到现在，力士广告依然持之以恒地延续它以国际影星为形象代言人的品牌战略。

在各种类型的市场中，相较于生产者而言，消费者对产品信息的了解并不清晰。交易就会有风险，有风险的交易成本总是高昂的，这种情况下，品牌就是消费者唯一能够依靠的东西。因为品牌价值高的产品，相对来说交易的风险度就会低，成本也同时降低了。品牌制胜的市场竞争营销模式主张：一个有影响力有价值的品牌可以征服消费者，取得越来越大的市场份额，就像力士一样。这种现象已在家电、服装等许多领域中充分表现出来。树立有影响力的品牌，首先要建立好的品牌形象，并在之后的所有环节中不断树立该品牌在消费者心目中的良好意象。

一个新的产品或项目在推进市场时，应该使用哪种营销模式，最重要的是要了解本产品或项目的市场特点，以便配合合适的营销体系，从而获得不断成长的市场，争取越来越多的消费者。

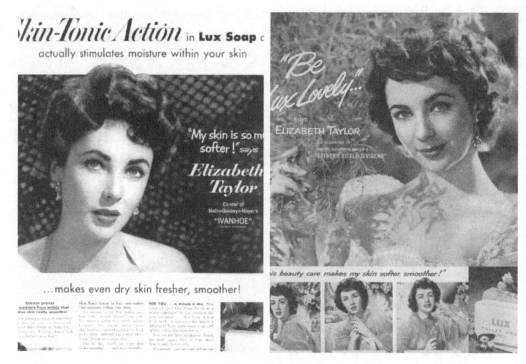

图 2.5　伊丽莎白·泰勒为力士做的广告

二、技术产业升级与产品创新研究

技术创新不断推动产业升级，创造出新的产品和新的商业模式。就在我们身边，由于网络的发展，携程成为酒店、机票中介第一品牌，淘宝成为网络购物第一品牌，阿里巴巴成为 B2B 交易平台第一品牌。

技术创新创造了新的商业模式和新的媒体，同时，也使得某些传统行业面临困境甚至消失。

20 世纪末至 21 世纪初，北京的大街小巷到处都有柯达的专业彩扩店，在最辉煌的 2003 年前，柯达投巨资在中国建起了 8 000 多家胶卷彩扩点，几乎垄断了整个相机彩色胶卷市场，以清晰细腻的画质与富士胶卷并驾齐驱。但是，由于数字成像技术对传统成像技术造成的冲击，在 2007 年后，柯达迅速陷入困境。相对于传统成像技术高昂的成本、笨重的设备与污染，数字成像技术与数码技术提供了便捷、便宜、干净、检索方便的成像体验，消费者迅速被后者吸引。从 2000 年开始，全球彩色胶卷的需求开始以每年 10% 的速度下滑，十余年中柯达公司的市值蒸发了 99%。但在云时代、互联网时代到来的今天，顽固保守的市场趋势预测和投资，最终使柯达亦步

亦趋地滑入连续亏损。2012年1月，柯达不得不宣布破产。

数码相机的发展，导致了相机胶片的消失，而科技的日新月异使得商家最大的敌人已经不限于同行。时至今日，智能手机的普及与影响，又使数码相机市场急剧萎缩。2017年10月30日，在中国赫赫有名的日本相机品牌尼康突然宣布关闭位于无锡的工厂。同样的，共享单车的出现，使得传统的自行车品牌专卖店的生意大受打击。2017年，"统一""康师傅"等方便面销量大幅下降，也并非同行业间的竞争，而是由于饿了么、美团等专业外卖平台的服务已经渗透入人们的日常饮食生活。

互联网时代的来临，使得某些传统行业进入了垂死挣扎的尾声。以传统出版业为例，网络书店正在取代实体连锁书店。2008年下半年，美国两大连锁书店——巴诺集团和鲍德斯集团业绩双双下跌。到了2009年，美国巴诺和鲍德斯两家连锁书商均出现亏损；而与此同时，以亚马逊为代表的网络书店则是销售收入与市场份额均不断攀升。时至今日，在美国，亚马逊网上书店早已超越了传统书店，成为美国最大的书籍零售商。同样的情况也发生在英国、法国、德国、韩国等。可以断言，网络书店终将取代实体书店。

传统出版业不仅仅是在出版物的销售渠道上遭受重创，在出版物的实体上，也出现了巨大的变化。伴随着iPad的出现，美国《时代》周刊、时尚期刊《Interview》，以及康泰纳仕旗下的《纽约客》《连线》《GQ》《名利场》等先后推出iPad版。采取数字形式出版在很多国家已经成为一种常态，国际上许多著名学术期刊都出版了优先数字出版期刊，如《自然》创办了"AOP"（Advance Online Publication），《科学》创办了"Express"，等等。另外，阅读载体也由纸张的实体形式转向了数字载体。2007年年底，美国亚马逊发布了其第一款电子阅读器，引发全球电子阅读器生产热潮，如Kindle、京东Lebook……人们在地铁、公共汽车上抱着一本iPad或者一本电子书，而不是一本纸质书，已经成为生活的常态。

在互联网络的大连接时代，一个新的技术与产品有可能会一夜之间成为某些商业巨鳄的冷酷终结者，这在工业时代是无法想象的。诺基亚曾经一度占据全球手机销量第一的位置，在苹果、安卓系统两大智能手机的迅猛攻势下，2013年竟然落得被微软收购的结局。

在重要的生产生活方式从传统模式向互联网的大连接时代转型的时期，凡是有利于连接的新产业、新技术升级，都会使商业之间的战争搏杀越来越白热化，再庞大的企业也有可能突然面临分崩离析。

微信平台的出现使人与人之间的连接更加方便，迅速瓦解了当时正如火如荼的新浪微博，使微博的活跃度大幅降低；同时，处于垄断地位的中国移动、中国联通和中国电信三大传统运营商业务也受到腾讯微信平台的猛烈冲击，也就是OTT企业对传统运营商的挤压非常明显，OTT是"Over The Top"的缩写，是通信行业非常流行的一个词语，这个词语来源于篮球等体育运动，是"过顶传球"之意。即互联网公司越过运营商，发展基于开放互联网的各种视频及数据服务业务，强调服务与物理网络的无关性。互联网企业利用电信运营商的宽带网络发展自己的业务，如国外的谷歌、苹果、Skype、Netflix、国内的腾讯QQ等，Netflix网络视频以及各种移动应用商店里的应用都是OTT。不少OTT服务商直接面向用户提供服务和计费，使运营商沦为单纯的"传输管道"，根本无法触及管道中传输的巨大价值。微信平台2017年日平均用户达到7亿左右（这个数字还在不断扩大）。在WiFi遍地的时代，传统运营商原来的短信、话音，甚至包括国际电话业务都受到了很大挑战，通信业务量大幅缩水。腾讯的微信平台触动了运营商的奶酪。中国联通总经理陆益民曾坦言："微信确实给运营商业务带来严峻挑战。"有网友戏称：一只"民营企鹅"PK中国移动、中国联通、中国电信三只"国有大象"。这种新型民营企业靠新的产业平台去挖国有垄断行业的墙脚，在过去是根本行不通的。但今天它就在我们眼前上演。不得已，2013年下半年中国联通与移动先后与腾讯微信进行了合作。

新的技术升级和产品创新往往带来新的产业和新的方向。近年来，环境污染成为我们日常生活中遇到的头号大敌，雾霾、PM2.5也成为我们的日常话题。在岌岌可危的环境面前，无节制发展的汽车业带来的巨大的尾气排放也成为人们诟病的话题之一。为了改善环境，使用新能源代替传统能源来降低污染排放成为汽车工业的重要方向。与此同时，新的汽车产业具有革命意义的创新时代来临了。诞生于1997年的PRIUS普锐斯是世界上最早实现量产的油电混合动力汽车，也是丰田在科技创新和环保方面努力的典范；而美国的特斯拉和中国的比亚迪都在2013年度过了十岁生日，2013年特斯拉在中国的火爆人气充分印证了新汽车时代的到来。现在纯电动汽车成为汽车技术升级的主要方向。随着技术升级，也许用不了多久，街上跑的车将全部替代为电动汽车，高速路边不再是加油站，而是充电站，彻底摆脱尾气污染的烦恼。

图2.6所示为某停车场的电动汽车充电桩。上海市在2014年曾拨出

3 000个免费牌照给纯进口电动汽车。

图2.6　某停车场的电动汽车充电桩

综上，技术产业升级与产品创新，可以产生新的产业和新的商业项目，往往代表未来市场的重要趋势，因此，对于新技术、新产品的研究和关注十分重要。

三、关注新媒体变化——从广播电视到新媒体（视听）

在互联网渗透至生活的方方面面的今天，传统媒体极有可能被瞬间颠覆，而新媒体也会被更新的媒体平台快速地替代，变成旧媒体。媒体在营销环节中担任着重要的广告宣传角色，我们不得不时刻关注它们的发展动向，才能在市场研究与广告的投方中有的放矢，将宣传效果最大化。

2013年，中国视听新媒体发展报告显示，北京地区电视机的开机率从三年前的70%下降到了30%，这意味着有70%的家庭电视机成为昂贵的废品。也就是说，一个电视台原来一年的广告费3个亿的话，那它现在的广告费连一半都挣不到了，三年下降了一半还要多。这意味着电视行业进入了

不景气的雪崩时代。而由于交通工具的普及，电台却显现出一派繁荣景象。在每一个独立个体都可以用手机随时将身边的事情通过博客、微博、微信等互联网产品来发布时（自媒体、新生代媒体），以广告和新闻为两大主题的电视媒体显然有些过时了。另有数据表明，33%的人早上醒来的第一件事情是打开手机，62%的人临睡前做的事情是在看手机，每天用手机上网的平均时间156分钟。移动互联网的出现，使得人们的生活发生了翻天覆地的变化，所谓的虚拟生活已经不再虚拟，它已经渗透进人们的真实生活，并密切地交织在一起。人们的衣食住行都已经离不开网络，传统的媒体危机四伏。

四、价格研究

价格研究是对产品的定价策略与价格定位的研究，描述价格变动的范围和频度，以及消费者对所提出的价格变动的可能反应，能够为产品定价提供可靠的依据。

消费者对价格的敏感度是非常高的。在当今，同类产品的质量和服务差异不大时，价格往往成为市场竞争的主要手段。比如，我们可以在历年来网络购物的"双十一""双十二"等黄金期看到，苏宁、京东、淘宝、亚马逊等电商所进行的价格大战。一场价格战下来，甚至会导致一家原来颇有实力的电商面临破产，因此价格因素对于产品在市场上的表现往往起着关键作用，正确制定合适的市场价格对企业或产品项目来说至关重要。另外，价格的高低往往与产品的品质与服务的高低相匹配。高价位的产品或服务就应当是高质量的，如果产品处于高价位，而相应的品质和服务却并不高，这样的产品和项目很难在市场中走得长远。因此，价格的定位设计应当是产品品质与服务优劣的客观反映。

价格的设计是必须谨慎的。在价格研究中，有三个典型的现象值得我们注意：

（1）人们倾向选择价格居中的产品。同样品质的产品，价位不同，而适中的价格往往更让消费者青睐，价格最高的那个产品会给人价格太高、价格与产品不匹配的价不符实感，而价格最低的产品又会让人对产品的品质产生怀疑，所以，消费者总会选择档次居中的产品。适中的价格往往给消费者更良好的物美价廉感。当然，不同的产品、不同的渠道，以及不同阶层消费者的需求不同，也会出现不一样的规律。

（2）价格中的数字有学问。每当进入商城（实体或者电商），我们会发现一个惊人的雷同现象，那就是每一件商品（尤其电器商场）的价格，都不约而同地以"8"或"9"结尾，比如￥1 998、￥2 888、￥398、￥6 998，等等。去宜家看家居产品，你会发现宜家的产品价格极其一致地以"9"结尾，如179、399、2 999，等等。打开网络商城的主页面，里面的货品也几乎都以"9"结尾（图2.7）。那么商品的价格为什么不约而同地都以"8"或"9"来做结尾呢？显然用"巧合"来解释它就显得太牵强了。首先，中国人有凡事要讲吉利讲彩头的习惯，"8"和"发"谐音，"9"和"久"谐音，它们都有吉利吉祥的寓意。但是，这里面关键还是商业原因，我们可以分析一下，2 999元或者2 998元比3 000元只相差1、2元而已，但是作为消费者来说在购物时，他并不觉得他花了3 000元，心理上总觉得是花了两千多，所以，2 998元与3 000元给人的心理价位是不一样的，商家或企业仅仅用这一两元的差异就起到了适时地推动购买的作用，给消费者一种物美价廉的心理幻觉。

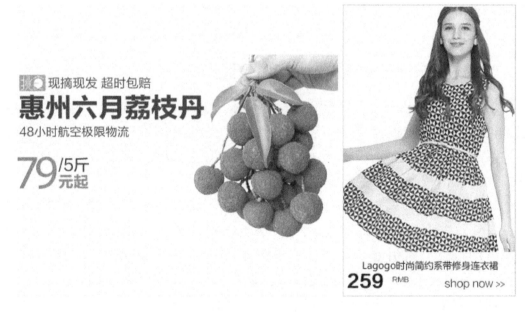

图2.7　在各网络商城中，商品的标价多以"9"结尾

（3）为了增加商品的买卖速度，商家往往会用减价的方式来促销，但是商家是很少直接以减价为促销理由的。直接减价的情况往往是短期效应，为了快速收尾，比如：拆迁甩卖、装修前甩货、企业资金断链抛售、跳楼

价，等等。直白的大减价，确实会在短期内有较好的收益，但商品销售量的冲刺只是短期行为。长远来看，会使消费者严重地怀疑产品品质和快速降低商家在消费者心目中的诚信形象，也就是直接影响消费者对产品质量的整体感知，降低了品牌形象。所以，从长远的角度，没有商家敢随随便便直接给商品减价，那又想卖得更好，又不能影响长远的利益，商家怎么办呢？聪明的消费者会发现，商家总是以庆祝各种节日的方式来回馈老顾客——"天天过节，天天想你"（以赠送、庆礼回馈折扣替代直接减价，前面4P中Promotion促销里简单介绍过），给减价披上了人情外衣，这样给了减价合理的理由，又使消费者感受到了实惠，拉近了商家与消费者的关系，何乐而不为？从以上我们可以看出，商品的定价是需要谨慎的，减价也同样需要合适的理由。

第三节 社会大环境研究

人离不开社会，而市场的主体就是消费者——人的构建，社会大环境的研究对市场来说至关重要。社会大环境的研究包括社会意识形态的变化、历史与民族性格、经济与社会的结构、国际关系及国家的政策法律等。

一、了解当今社会意识形态的形成

19世纪至20世纪是一个思想异常活跃、变化剧烈的时代。由于哲学思想的巨大发展，使近代文学、音乐、绘画都受到了深远的影响。比如超现实主义绘画、摇滚音乐、文学方面出现的意识流及魔幻现实主义文体，等等。同时，消费者的消费意识也发生了根本变化。

1986年，有人调查发现，当时的大学生最喜欢读弗洛伊德、萨特和尼采的书。这些书在当时影响巨大，反映了很强的非理性思潮，而这种思潮在西方国家更早就引起了影响，引发许多的社会问题和现象，同样影响到了文学、绘画和音乐。首先我们简单认识下三位重要的人物：

西格蒙德·弗洛伊德（1856—1939）奥地利精神分析学家，精神分析学的创始人，著有《梦的解析》《精神分析引论》等。他提出"潜意识""自我""本我""超我""伊底帕斯情结""原欲（Libido）"等概念，以及儿童性行为等理论，对哲学、心理学、美学甚至社会学、文学等都有深刻的影响。

让-保罗·萨特（1905—1980），法国当代著名作家、哲学家、存在主义文学的创始人。存在主义，特征是以"自我"为中心，认为人是其存在先于本质的一种生物。萨特有句名言："行动吧，在行动的过程中就形成了自身，人是自己行动的结果，此外什么都不是。"萨特喜爱自然主义地渲染人的卑下情感和事物的丑恶细节，常用"意识流"打断或代替故事的叙述。萨特以他的存在主义哲学思想，影响了法国以至全世界整整两代文学家和思想家。

尼采（1844—1900），德国近代哲学家、诗人，他曾宣告"上帝死了！"曾深受尼采影响或对他极为推崇的，既有弗洛伊德、萨特、加缪、海德格尔、梁启超、鲁迅等文化巨擘，也有希特勒、墨索里尼等反面人物。尼采是一个极端的个人主义者和英雄主义者，他崇拜英雄，认为普通人是粗制滥造的产品，主张由"高等人"统治世界。尼采的学说具有浓厚的"优胜劣汰"的达尔文主义色彩。尼采对自我价值的思考和肯定是显而易见的，他力主保留个体本能和人的自由意志，指出群体本能意识、道德和宗教无不以否定个体本性和自我为目的。在书中他大声疾呼"你要成为你自己"，认为失去自我的人会有许多弱点：畸形、懦弱、平庸、卑琐、笨拙、自感厌恶。尼采在否定一切的同时（包括宗教、道德等）肯定了人的个性的存在与万能。他的这些思想与观点放在今天仍然独特得惊世骇俗。尼采因此而被称为唯意志的哲学家。尼采"怀疑一切""否定一切"的风范对世界哲学、文学、艺术有着深远的意义。

从以上三位思想巨匠的概述中，我们可以看出他们对待人类自我的认知方法和态度，是对传统思想的颠覆。受他们的影响，文学、艺术都发生了颠覆性的变化和创新。

比如，1998年7月上映的、由美国导演斯皮尔伯格执导的影片《拯救大兵瑞恩》成为电影史上战争题材的一座丰碑。不仅因为影片逼真地还原了战争的残酷性，而且因为影片中设计的8个人冒着生命危险去搭救1个人的生命是否值得的疑问，引起了人们对个体生命价值的思考和热议。随着影片剧情的展开，可以看出导演对每一个生命的失去都怀着极大的悲悯情怀，脆弱的生命与残酷的战争形成了鲜明的对比。该部影片传达了对战争的思考与批判，打破了以往对战争片的定位，个人的生命价值受到前所未有的尊重，深刻地探讨和反思了个人生命的价值与意义，这在以往的战争题材影片中是很少被提及的。一部电影的议题深度往往因为有社会大环境

的意识进步为基础，对个人生命价值的关注是哲学思想中对自我价值的思考和肯定的反映。

最早出现于20世纪20年代的超现实主义绘画——受弗洛伊德理论影响的、一个超越现实、反现实的现代派艺术，在法国开始，源于达达主义，于1920年至1930年间盛行于欧洲文学及艺术界中。主张纯粹精神的自动性、流动性、主观性，不受任何理性的控制，不依赖任何美学道德的偏见；认为只有这种超越现实的"无意识"世界才是人类最本质、最纯真的面目。艺术家从意识流和性压抑中获取灵感，"下意识"的梦境、幻觉和本能是艺术家创作的源泉。超现实主义绘画展示给我们的世界虽然多用写实的手法，却完全不遵循现实世界的时间与空间规律，只遵循作者的思想和潜意识，以意识为纲，时间、空间及所有的现实规律都拿来为意识服务，参见图2.8～图2.12。超现实主义趋于摧毁传统思想模式，发现和解决人生内在的主要问题。

图2.8 马格利特绘画《一对恋人》。1912年，马格利特14岁时母亲头裹头巾自杀，自杀原因一直不详。马格利特幼小的心灵为此受到了严重的创伤。无人知晓他作品中出现的裹头巾的恋人形象是否与此有关

图 2.9　马格利特代表作《光之帝国》,描绘了一个现实世界不可能存在的时间景象

图 2.10 比利时,德尔沃绘画作品。在德尔沃的绘画里,女人的表情都是空洞的,既不悲伤、也无愤怒,更没有喜悦。就像一个诡异的梦境空间

图 2.11 达利的家具设计

图 2.12 达利画作《记忆的永恒》。达利表现了一种"由弗洛伊德所揭示的个人梦境与幻觉"。为了寻找这种超现实幻觉,他像弗洛伊德医生一样,去探索精神病患者的意识

在音乐上,追求个性解放与叛逆的摇滚也在 20 世纪中期出现。他们追求潜在意识的发泄,自我意识、情绪、情感的彰显,接近嘶吼的歌唱方式使得潜在意识和情绪可以全然的宣泄。

举一个历久弥新的有关音乐的经典例子。1982 年,"迷幻摇滚"的掌门乐队"平克·弗洛依德"自编自演了彩色音乐影片《迷墙》。《迷墙》堪称是一部伟大的心理意识探索的音乐片,整部音乐片充满迷幻色彩并蕴含深刻的哲学理念。它没有完整的故事情节,循着精神幻觉世界的轨迹,以内心的沉思为主线,以"墙"比喻人性的枷锁,向观众展示了精神世界中"墙"形成的全过程;用意识流的方式,通过音乐和画面凌乱的交错结合在情节穿插中表达其所蕴含的独特哲学思想:战争、权利、人性、精神、性、美丑、教育、家庭、儿童和毒品;反映了越战后年轻人的迷茫和思考。这部影片采用的意识流的表达方式,利用对视觉和声音的深入挖掘展示了人类精神心理世界的自我抗争,将埋藏于深处的人类真实的情爱、性、权欲进行了赤裸裸的剖析,使这部音乐片至今都被奉为触碰人类灵魂的经典,

参见图 2.13～图 2.15。

图 2.13 《迷墙》海报

图 2.14　《迷墙》中暗示两性关系的动画

图 2.15　《迷墙》中的反战画面

在文学上意识流与魔幻主义文体（参见图 2.16）盛行，意识流小说作家自觉退出小说，专注于摹写内心的生活；作家只充当客观冷静、不动感情的描述者角色，让作品直接展示人物的内心世界和意识活动。以人物意识活动为结构中心来展示人物持续流动的感觉和思想，而且通常借助自由

联想来完成叙事内容的转换，着力于表现无意识和潜意识，大量运用内心独白和自由联想，追寻人物内心的下意识层面。用"心理时间"取代"物理时间"，不在乎外在故事情节的完整连贯性，描写不受客观时空限制的人的自由思想意识。因此，它们往往打破小说正常的时空次序，而出现过去、现在乃至未来的大跨度的跳跃，往往使叙事显得扑朔迷离。

图2.16　马尔克斯生于哥伦比亚，他的巨作《百年孤独》1982年获得诺贝尔文学奖。马尔克斯因其小说魔幻现实主义作为一个文学流派而闻名于世。"将真事隐去，用魔幻的、离奇的、现实生活中不存在的事物和现象反映、体现、暗示现实生活。"《百年孤独》里有很多奇异的、魔幻的东西，都有其特定的含义和所指

综上所述，我们不难体会思想意识对我们的社会生活、思维形态产生的巨大的影响。

社会整体意识的变化往往与某一时期兴起的哲学思想的潮流紧密相关，从而渗透影响到社会的方方面面。从文化角度看，不管文学、音乐、绘画或者电影都会随着某种思潮的发展而衍生出新的流派或者说新的种类，而这些新的文化流派和种类又必然以这种思想为根本出发点。从上面的例子我们可以看到，在当时的自我意识唤醒的思潮影响下，文学、音乐、绘画所产生的新的主义和流派都是以表达人物内心和潜意识活动为根本出发点的，而这些新衍生的文学和艺术流派又与哲人的思想相互辉映，无处不折射出前面思想巨匠的思想影响力。

同样的，社会思想意识的变化，对消费者的消费意识也会产生影响，消费者由重视产品质量的消费，到重视个性消费，再到消费者追寻能给自

己带来心灵信仰的产品。这一点我们从"果粉"半夜在苹果专卖店门前通宵排长队抢购新产品中可以看到。苹果产品近乎成为"果粉"的精神信仰，正是因为前面所提到的自我、内心与潜意识的唤起在消费意识中起到了重要作用。许多品牌都在营销与产品设计中倡导"以人为本"，恰恰是因为企业家看到了人本精神在市场中带来的巨大价值。作为企业家或广告人，要了解市场就要了解消费者心理和行为，而某一时期的消费者心理和行为一定是与这个时代的思想意识相契合的，它会导致一系列的集体行为和集体意识，而这种集体的影响力对市场的作用力是巨大的。

近年来，迪士尼动画片中，公主与王子的故事关系也在渐渐发生变化，由公主等待王子的拯救，到慢慢有了其他的变化。公主和王子开始往有独立思想，侧重独立自主的意识层面去发展。比如，在传统迪士尼动画中，公主总是善良柔软的，王子则永远是勇敢正直的。但在2013年的动画片《冰雪奇缘》（图2.17）中，公主角色变的天赋异禀并个性鲜明，大公主

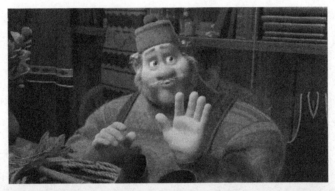

图2.17 在2013年的动画《冰雪奇缘》中，安娜公主在大雪中迷了路，来到了商人Oaken的小店，Oaken给安娜介绍他的家人，而镜头中则是正在蒸桑拿的一个成年男子与四个小孩

Elsa 因为无法驾驭自己的天赋而造成生活及心理的众多麻烦，而影片中的王子竟然变成了一个口是心非、阴险狡诈的坏人，"王子并不都是好人"这种思想显然要比传统迪士尼影片中"王子都是勇敢而正直的人"要更立体和有深度，启发儿童对表面事物更进一步的探索，对儿童的引导更为成熟。在2017年春天上映的迪士尼真人动画电影《美女与野兽》中，故事中大胆地出现了第一个迪士尼同性恋角色——乐福，这个角色善良有趣，传达了"乐福是个自然幽默的人，这与他的倾向与外貌无关"的信息，引发了激烈的争议，美国当地的一些影院因为宗教信仰问题而拒绝放映，俄罗斯文化部宣布17岁以下的未成年人不得进入影院观看，马来西亚更是要求影片剪辑之后才可以上映。伴随着重重争议，该片仍然成功地在动画电影史上首次公开了同性恋角色。迪士尼动画影片的题材越来越宽泛，观众的包容性也越来越强，恰恰体现了社会意识的开放与包容，能够接受并尊重各种独立思想的绽放，这种开放与包容性有助于各种思想向纵深发展，并更加多维立体化。

二、认识不同国家（地域）独特的历史、民族性格和文化风俗

不同的地域有着不同的文化风俗和民族性格；不同的国家有着不同的历史渊源。由于历史甚至战争的原因，某些产品的市场也会发生改变。这一点在不同的地区都会有极其复杂的成因，分析起来也很难全面，民族特点、地域特征、信仰、气候等都有可能相关。由于历史发展的一个小的变化，而可能导致产品或者品牌产生巨大的变化。比如，可口可乐品牌享誉全球，旗下有众多的产品，其中的芬达（Fanta）就是由于战争的原因产生的。第二次世界大战时，可口可乐德国分部因为禁运的关系，难以得到可口可乐糖浆，因此就转而生产无须糖浆的饮料，并命名为芬达。没想到，芬达此后大获成功，也因此在"二战"结束后被美国总部引入，成为可口可乐旗下重要的产品线（参见图2.18）。

由于文化风俗不同的原因，同样会导致知名品牌的市场发生重大的变化，以迅速获得成功的星巴克品牌为例（图2.19）。

2000年，澳大利亚第一家星巴克在悉尼商业中心开业，随后迅速在全国扩张到87家，然而好景不长，2008年，星巴克不得不关掉61家店面，时至今日，星巴克在澳大利亚仅保留新南威尔士、昆士兰州和维多利亚州

图 2.18　Fanta 的名字，主要来自 FANTASY 一字，取其开怀、有趣的含义。第二次世界大战前夕，可口可乐在欧洲的汽水厂受到战火威胁而纷纷停产。但在纳粹德国的分部，仍然坚持少量生产，然而制作可口可乐的材料和糖浆逐渐短缺，这家厂决定利用其他原料，制成一种果味汽水，并取名"Fanta 芬达"。1960 年，可口可乐公司把"芬达"推广至全球，并在原基础上加以改进，出现了橘子、草莓、葡萄、青苹果、水蜜桃等众多口味

的 22 家店铺。星巴克"败走"澳大利亚的主要原因，是因为星巴克无法与澳大利亚成熟的咖啡文化相抗衡。澳大利亚的咖啡文化早已深入人心，大街小巷各种咖啡馆林立。不光在咖啡馆，餐厅、酒吧、糕点店、冷饮店、寿司屋、书店和花店都可以买到咖啡，就连跳蚤市场里都少不了露天咖啡摊。根据旅游网站 Booking.com 2014 年 3 月公布的一项全球用户调查结果显示，墨尔本已成为全球咖啡最好的地方。在经营方式上，澳大利亚是移民国家，来自意大利（咖啡大国）、希腊或黎巴嫩的移民都经营咖啡店，但都

以家庭形式在小区经营，以连锁方式经营的咖啡店绝无仅有，并且在消费升级时代，连锁门店带给消费者的体验是有限的。在澳大利亚，咖啡不是速食产品，他们有自己喝咖啡的方法，根本不屑于星巴克这种快餐式咖啡。

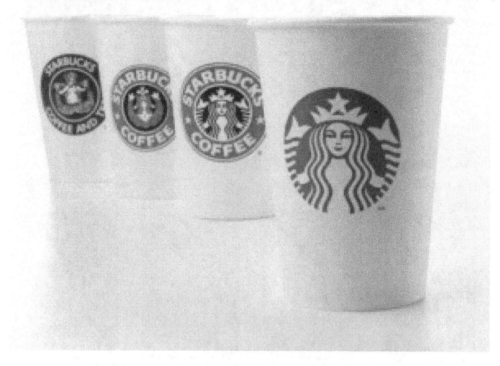

图 2.19　2011 年 3 月星巴克公司改变原有徽标，新标去掉原有的 "STARBUCKSCOFFEE"（星巴克咖啡）文字，只保留并放大加冕的迷人女海妖和她的飘逸长发，整个图标变成单一绿色。当初星巴克创始人选定女海妖作为标志，主要是取意其吸引人的能力。这是 1971 年以来星巴克第四次换标

从上面两个例子我们可以看出，在一个新的地域开拓新的市场，必须了解当地的历史及当地的风俗、习惯、民族性格等，不然可能会给企业和项目造成巨大的风险。

第四节　消费心理分析

市场调查的重要工作是研究市场心理，尤其消费心理，从中找到消费者深层的需求，以期更加符合特定目标人群的心理偏好。

企业的首要任务是抢占消费者的心智资源，力求在消费者心智空间中，占有一个重要的位置。许多企业过度关注对手，反而忘了企业的根本任务

是赢得顾客，而不是战胜对手。

"七喜"饮料的市场定位就是通过消费心理的研究结果而制定的。1968年，针对当时反传统的心理浪潮，"七喜"实行了经典的"非可乐"广告定位策略，正是这一独特的反传统的观念传播，使当时"七喜"的销量仅一年内便增加了14%，到1973年增加了50%，自此"七喜"的知名度得到了极大的提升，在汽水市场中，挣得了第三名，仅排在可口可乐和百事可乐之后。但是随着人们反传统浪潮的消退，"非可乐"定位的影响虽然一直存在于广大忠实消费者的脑中，但对于新生代人群来说，这仅有的功能性差异远远无法引起他们的共鸣。"七喜"的销量一路下跌，进入80年代，美国人认为过量的咖啡因有碍健康，"七喜"敏锐地捕捉到这一消费需求，于是，在1982年，打出了"无咖啡因"的口号，既讨得了消费者的欢心，又有力地打击了可口和百事两大可乐饮料，销量又重回到第三品牌的地位。进入90年代，"七喜"依据美国青年一代崇尚独立、个性的趋势，策划确定了"与众不同""口味独特"的品牌定位，并通过漫画人物Fido Dido的演绎（图2.20），标榜幽默、创新、重视自我的品牌个性。

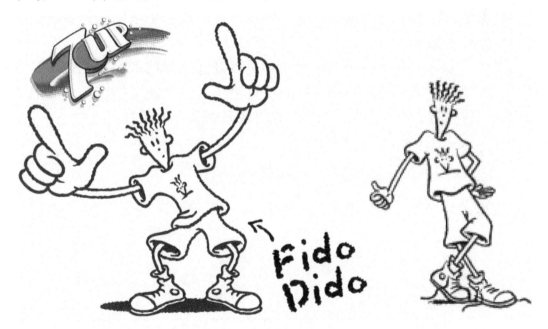

图2.20　Fido Dido（亦称为七喜小子，有时简称为Fido）由乔安娜·费容在一家饭店的餐巾纸上创造出的人物。Fido Dido的版权在1980年被百事公司收购，但是当时并没有怎么使用。直到1990年后才被大范围使用。2000年以后更受欢迎了

迪士尼动画片中每一部都有一位个性鲜明的公主，每一位公主都有一个清晰准确的名字，都有个性化并固定的服装、饰品、鞋子甚至发型；而相对的，在传统迪士尼动画中的王子往往形象模糊，甚至没有准确的名字，大部分都以"prince"替代，"prince"们的服饰也单一、模糊，甚至连长相也没有大的分别，究其原因，是因为传统公主题材的动画片主要观众或者主要消费群体是女孩子，而女孩小观众更愿意模仿动画片中公主的形象，她们对每一个公主的外形、服饰的差异更敏感，喜欢按照影片中公主的服饰来打扮自己，所以迪士尼动画片中有关公主的延伸产品也很多。世界上很多小女孩都有（或想要拥有）一套迪士尼公主的裙子，一到节假日，我们总能看到"小公主们"穿着"白雪公主""冰雪公主""贝儿公主"……的长裙，手里拿着"灰姑娘"中仙女的"魔杖"，脚踩"水晶鞋"，头戴公主的钻石冠，美滋滋阳光灿烂地跟着父母去公园游玩，去品尝家宴，参加小朋友的聚会……在那一瞬间她们俨然就是影片中公主的原身，美丽幸福而又快乐。但男孩子和女孩子不一样，他们很少会被迪士尼影片中的王子角色吸引，也对王子的服饰行为差异不敏感。所以，传统迪士尼动画影片中，以王子角色为原型的延伸产品非常少，在影片中王子的性格设计、形象设计就模糊化了。

　　通过"七喜"几十年来的广告策略，以及迪士尼的产品定位策略，我们可以发现，了解消费者心理，才能了解市场，也才能掌握市场。对消费心理变化保持高度的敏感度是企业和设计者必须具备的能力。

第三章
中国市场简要分析

中国市场有其独特的市场现象,并不断形成新的消费升级和消费新势力;同时,中国的消费者具有自己的消费观和消费习惯。

第一节 中国市场环境的新趋势

从前文市场的定义公式可以看出,人口是市场必要的元素之一。中国有着13.7亿人口,或者说13.7亿消费者。巨大数字的人口总量意味着巨大的市场,也意味着种类繁多层次多样的个性需求。

一、中国市场还处于成长阶段

由于历史发展的阶段不同,中国的市场和欧美市场有着较大的差异。经过近百年的市场经济发展,欧美市场已经是一个极为成熟的竞争性市场,形成相对稳定的强竞争环境,商业体系已经成熟。针对欧美消费者的各种需求,似乎都会找到相对应的第一品牌,这些第一品牌在同类行业中的成熟发展,使得其他品牌难以逾越。例如,时装、香水、内衣、化妆品的著名品牌香奈尔(Chanel)、古姿(GUCCI)、迪奥(Dior)、范思哲(Gianni versace)、阿玛尼(Armani)、拉尔夫·劳伦(Ralph Lauren)、普拉达(Prada)、兰蔻(Lancome)、雅诗兰黛(Estée Lauder),等等;皮具箱包品牌普拉达(Prada)、路易·威登(Louis Vuitton);腕表品牌劳力士(Rolex);珠宝品牌蒂芬尼(Tiffany)、宝嘉丽;名车及摩托品牌梅塞德斯(Mercedes)(奔驰)、保时捷(Porsche)、捷豹轿车(Jaguar)、法拉利(FERRARI)、宝马(BMW)、劳斯莱斯(Rolls-Royce)、哈雷戴维森(Harley/Davidson);酒类品牌轩尼诗(Hennessy)、绝对伏特加(Absolut)、

尊尼·获加（Johnnie Walker）、芝华士；音响品牌博士（Bose）；咖啡连锁品牌星巴克（Starbucks），等等，这些各行各业在世界知名的品牌不胜枚举，但放眼望去，我们很难看到可以屹立于世界顶峰的国产品牌。另外，在产品和技术层面，中国的大多数企业缺乏创新精神，对消费需求的关注相对较弱，并缺乏扎实的质量管理体系，往往依靠模仿国外已有的知名产品以低廉的价格赢取原始积累，因此目前还很难在国际市场占有一席之地。古代我们虽然有四大发明，但环顾我们日常生活的现代环境，从电脑、手机、电视、冰箱、洗衣机、汽车……这些与我们现代化生活息息相关的科技产品，竟无一是我们的发明。连"四大发明"这一说法也是一位英国的来华传教士在比较日本和中国时提出的。

我们以国产汽车为例，夸张点说，一部国产车发展史，也是一部模仿史。历年来，国产品牌汽车起步于对欧美日韩已有品牌汽车的模仿和抄袭：双环小贵族模仿德国奔驰Smart，双环来宝SRV模仿本田CR–V，双环CEO模仿宝马X5，奇瑞瑞虎模仿日本丰田RAV4，吉利GE模仿劳斯莱斯幻影（图3.1、图3.2），奇瑞"QQ"模仿韩国通用大宇"马蒂兹"（图3.3），等等。甚至有些国产品牌还因为模仿名声大振，不过全球许多汽车产品的发展初期都有模仿的痕迹，特别是一些成长中的汽车企业。模仿借鉴是初级生产阶段常常出现的形态，但是，经过短暂的模仿阶段后，这些汽车企业迅速有了自己的设计能力、专利以及品牌。日本汽车如此，韩国汽车也如

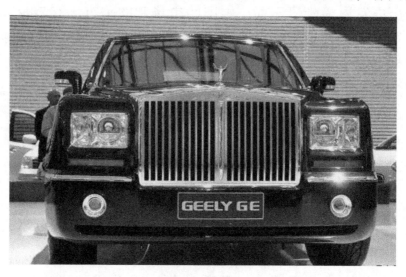

图 3.1　吉利 GE

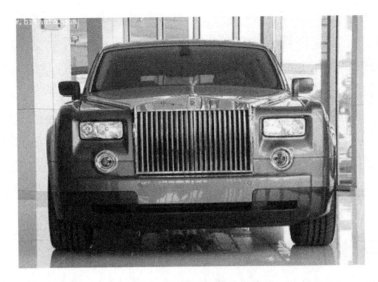

图 3.2 劳斯莱斯幻影

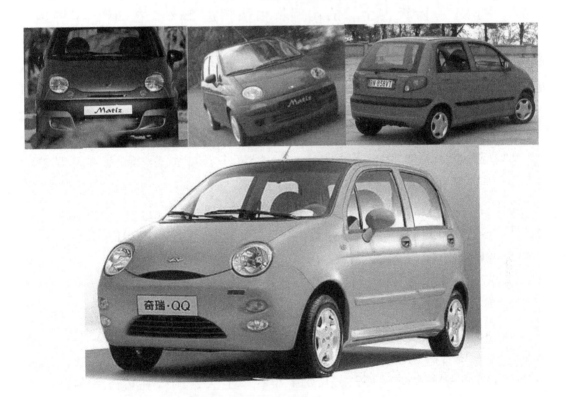

图 3.3 上面三张为韩国通用大宇的"马蒂兹",下图为奇瑞 QQ,怎么看都像"亲生的"!不过奇瑞融入了新的设计元素——让引擎盖成为"开口笑"的创意增添了可爱活泼的整体风格,甚至在乔治亚罗见到 QQ 后,也对这个自己作品的升级版加以赞赏

此。通过模仿，国产汽车品牌在较短时间实现较多的资本和市场经验的积累，像吉利、奇瑞等国产品牌在资金和经验积累后也开始走向自主创新的道路。正如钱锺书先生那句名言的前半句："模仿引进创造，附庸风雅会养成内行的鉴赏。"

国产汽车品牌的模仿行为，表明中国市场的成熟度还很低。在全球迅速发展迅速饱和的时代，中国有着海量的人口，日新月异的消费能力，却还是一块未被完全开发的发展型市场；看上去激烈繁复的市场竞争，却还没有形成稳定的市场格局，而这种不稳定对于中国市场也恰恰是机会。谁都能看出，中国市场存在巨大的潜能。

二、消费的不断升级

近几年来，中国的中产阶级数量正在以惊人的速度增长，有研究机构预测，中国中产阶级占全球的比例将很快超过22%，在2030年将达到38%。最快5到8年，中国中产阶级数量就能够达到全球第一，而与中国中产阶级相关行业的消费总量，也将随之达到全球市场的20%到30%，这么庞大的市场数字将意味着巨大商机。由于有了庞大的中产阶级的总量，以及由总量带来的潜在的消费需求，未来中产阶级的消费增长将体现在三大领域：第一是个人金融服务，因为中产阶级将对理财会有强烈需求。第二是体验式消费，生理和心理的体验，是在满足了温饱或者拥有一定财富积累后的消费需求，对文化、艺术、旅游、保健医疗产业都会有促进作用。第三就是高端奢侈品消费。数据显示，国人的消费理念正在日趋成熟。2013年奢侈品在中国的销售额占了全球47%，全球排名第一；2014年2月，全球最大的购物退税服务体系——环球蓝联集团发布的数据显示，2013年四季度，中国游客在海外的平均花费为804欧元，约合人民币6 727元，保持了全球第一的位置。中国游客在海外购买的产品以奢侈品、纪念品、高科技产品占多数。2014年5月，中国公民境外旅游消费趋势论坛发布的统计数据显示，境外游游客对餐饮消费意愿陡增，70%的游客愿意在境外为特色美食埋单，购物需求占57%。2014年春节七天，国人在境外奢侈品消费累计达69亿美元，相比2013年的85亿美元，虽然下降了18.8%。却显示中国游客开始不再疯狂购物，而开始选择在其他方面投入更多。

随着中国市场出现的消费升级效应，消费结构也在向多方面转变。从衣食住行教育等多个方面来看体现出以下几方面的特点。

（1）衣：人们越来越注重服装品质和着装品位，既注重个性又要适合场合。一些国外的服装大牌产品因为不仅可以提示个人品味，又彰显身份，深受中国新兴中产阶级的喜爱和追捧。

（2）食：中国素以"民以食为天"作为生存的信条，足见国人对"食"的重视。但随着消费升级，国民消费水平的提高，人们越来越不满足于以往吃饱、吃好的传统需求，而是升级到吃得健康、绿色、有机、环保。人们对有机蔬菜、非转基因产品日渐青睐，由于这种需求，许多定位高端、价格不菲的绿色食品找到了前所未有的商机，我们可以在北京任一超市里看到各种有机品牌的蔬菜、肉、蛋、油，以及日常用品，如有机无添加的洗护用品，等等。正因为有着绿色环保无污染的品牌号召力，将"食品或者有机食品"推向了一个前所未有的高端。近几年，方便面、营养快线等产品销量巨幅下滑，同时，酸奶、纯牛奶、功能饮料产品销量却在直线上升，也反映了我国人民对"健康"概念的消费升级。

（3）住：房价飙升，也是中国中产阶级迅速增长的主要原因。住房的消费升级，同时带动了建材、装潢、家具、家电等相关产业的迅速发展，红星美凯龙、百安居、东方家园等家装品牌这些年也随着房市的发展，经历着波澜壮阔的起起伏伏。

（4）行：城市轨道交通的发展、私家汽车的发展变化有目共睹，作为城市居民我们可以深刻地感受到它所发生的巨大变化。由于消费升级，人们对出行方便的要求也越来越高，加上关税降低汽车降价，私家车的数字迅速膨胀，而公共道路建设发展的速度远远比不上汽车的数量增长，同时汽车的数量增长造成更为严重的大气污染，这些矛盾和问题又促使道路法规不断变化，以及汽车工业在新能源技术上的不断创新。

（5）教育：从20世纪70年代至今，由于计划生育政策，中国的很多家庭多是独生子女，而独生子女的教育自然而然地占据了家庭的中心位置。随着经济水平的提高，消费水平的升级，孩子的教育成本成为家庭支出的重要组成部分。这几年，各种早教机构看到了商机，各种教育机构风生水起，纷纷树立起自己的品牌。像以美国小学教育为诉求的英文教育品牌"贝乐"、以培养幼儿心理情商全面成长的"金宝贝"、培养幼儿美术教育的机构"彩翼"，等等。很多家庭一年中用于孩子早教的学费几乎与留学国外的费用相当。尽管教育费用高得离谱，但好的教育资源相对于中国的庞大市场仍然是稀缺资源，因此尽管面对高额学费，家长们仍然趋之若鹜。以

"贝乐"为例：2012年，成立仅三年的贝乐即获得了1亿元的投资。2013年，贝乐新的中心、教师团队和学员人数增长均超过100%。2013年国家对基础教育调整，对高考英语进行改革，驱动了能力和素质教育的增长，对贝乐这种偏向素质教育而非应试教育的机构倒是重大利好。经过四年的成长，贝乐品牌在英语教育行业站稳了脚跟，当然，学费也水涨船高，在贝乐初期G1级别一年的学费大概17 000元，而到2013年年初已经涨至27 000元。即便这样，贝乐的学员数量仍然在不断增加。

（6）健康：健康和医疗将成为未来消费的重要支出（图3.4）。健身对于80、90后的人来说可能是一种必不可少的生活习惯。有调查显示，各类品牌的方便面等产品销量巨幅下滑，同时，酸奶、纯牛奶、功能饮料产品的销量却在直线上升，随之牛奶、酸奶的价格也日益高涨，这些现象均反映了我国人民对"健康"概念的消费升级。

中国的消费升级还体现在娱乐、健身、旅游、数字化家电、网络购物等多方面。消费的升级给我们的生活和生活观念带来许许多多的变化，作为设计者我们必须具备从变化中找到市场方向的敏感度。

图3.4 电视台争相开办的各类养生节目，无形中提高了中医的地位，并促使中药的价格一路攀升；各类养生珍品更是有价无市，超市中的绿色有机蔬菜各大品牌争相出炉，价格贵得离谱；还有有机猪肉品牌，有机杂粮，等等

三、城市化浪潮

中国的城市化进程正在加速，目前的城市化已经超过了1/3，在未来的几十年里，50%的农村人口将从农村转移到各个城市。城市化将涉及大约7亿农民。每年转移的数字大约1 800万人。

城市化浪潮直接或间接地推动了城市房地产业的发展，以及与人相关

的商业、教育、家居、环保等产业的发展。有人曾说北京的房价不会降，因为不断源源涌入的新市民带来源源不断的刚性需求。有数据称全世界70%的水泥被使用在中国的建筑工地上。这一数据虽有夸大之嫌，但也说明中国的房地产市场多么庞大。显然，当农村人口涌入城市，那么相应的公共教育资源、公共设施都会变得紧张，从而使成本提高，势必会推动公共资源的扩大和发展。同时，城市密度变大，环境保护问题也会成为大城市亟待解决的大问题。

四、中国正在走向后喻文化时代

市场的主体是消费者——人，人是社会的主体，人离不开社会，对社会主体的研究对市场来说至关重要。在不同的历史时期，人与人所构成的时代文化也不同。中国社会正在迈入并喻文化和后喻文化时代。[①]

政治、天灾、科学技术的发展、迁居和战争都会酿就前喻文化的崩溃。由于政治、历史的原因，今天老一代的视野与思想相对狭隘，前辈无法为晚辈提供符合时代要求的全新的生活模式，祖辈们传统的教育方式也无法适应孩子们在新世界中成长的需要。年轻一代所经历的一切完全不同于父母、祖父母。他们必须根据自己切身的经历创造全新的生活模式，并成为同辈追求的楷模。从大航海时代以来，全世界以加速度的方式完成了从古代到现代的演变；15—17世纪大航海时代，拉近了世界各地人民在空间上的距离；而现在，全世界又进入另一个大时代——互联网时代，互联网时代将思想（大脑）整合在一起，把全球的智慧整合成一个智慧体系。出生于40、50、60甚至少部分70年代的人，他们似乎还能窥见古人的生活方式，还见过祖辈的煤油灯，见到裹小脚老奶奶的日常。而80、90后的一代，伴随着互联网的大连接时代迅速成长起来，通过互联网，他们几乎可以获得所有的知识和信息。互联网已经成为现代人重要的生活方式。我们很难想象一旦失去互联网络，人们将会陷入怎样的恐慌和焦虑。而这一切的巨大变化仅仅发生在近几十年而已。在这高速发展的时代，人们可以快速沟通信息，尤其是得以共享飞速发展的科技信息，互联网络的生活渗透、数

[①] 美国人类学家玛格丽特·米德在《文化与承诺》一书中将文化分为三种类型：前喻文化、并喻文化和后喻文化。这三种文化类型各有其不同的代际冲突。前喻文化是长辈主导，晚辈向长辈学习的文化传承方式。后喻文化指年轻人因为对新观念、新科技良好的接受能力而在许多方面都要胜过他们的前辈，年长者反而要向他们的晚辈学习，即所谓的文化反哺现象。并喻文化其实是同辈文化，长辈和晚辈的学习发生在同辈人之间。

据时代信息的快速获取,全球的翻天覆地的变化几乎发生在短短的一代人的一生中,不同地域、不同国度、不同历史文化的人正在迅速地趋同化。年长者的经验不可避免地丧失了传喻的价值。年轻一代主张,这个世界完全需要某种形式的新的秩序。年轻一代已经无法分享父母们对那些令人怀旧的事物所产生的种种体验。长辈是不可思议的孤立的一代,这一事实造就了老一代和新一辈的隔阂。后喻文化中,长辈们由于自身的限制,不如晚辈更能较快地适应时代的变化,因此,长辈们反过来要向晚辈学习。面对新的科技产品:手机、电脑等这些年轻人不能离身的新技术产品,很多长辈们则显得手足无措;网购、交友、游戏、网络信息交换,年轻人天天在做的事情,对很多长辈们则神奇新鲜,在没有网络就不知道如何生存的年代,年轻人显然成为互联网企业争夺的最佳消费群体。

五、消费新势力的崛起

研究年轻的消费群体,由于后喻文化的特点,成为这个时代重要的市场研究方向,年轻的一代由于历史原因具备了某些共性。20世纪70年代,中国实行了计划生育政策,致使现在的社会的主要支柱70后、80后、90后很多都是独生子女家庭长大的,他们的成长中缺乏兄弟姐妹的概念及交往,同样他们的孩子在未来长大后也没有舅舅、叔叔、姑妈、姨妈的人生交往体验,使得当代年轻人的消费潮流倾向体验消费,消费观念具备极强的个性化特征。他们的消费观念更注重自我体验和感受,随着70后、80后甚至90后逐渐成为消费主流人群,他们在同龄阶段的消费上比上一代人更为积极,在娱乐、旅游、数码、服装等产业领域,他们已经成为消费的主力军。这样一个庞大的支柱群体也当然是市场研究的重点。

未来的市场永远属于新新人类,而我们的社会目前面临着严重的老龄化现象,作为市场元素中"人"这一重要元素的减少是所有人都不想看到的,为了不减少未来市场的生力军,2015年,国家开放了二孩政策。

在中国,几乎每年都有庞大的新新人群促进市场的更新,比如每年1 000万的新生人口,冲击着孕婴产品市场;每年600万左右的大学毕业生,意味着白领消费人群的变化。2013年10月,在武汉发布的《中国电子商务市场白皮书》显示:2012年中国网购规模达1 260亿美元,仅次于美国的2 060亿美元,居世界第二位;预计到2020年,中国网购规模将达10 000亿美元,超越其他所有国家。白皮书指出,中国网民近几年来呈井喷式增长,

至 2012 年年末已达 5.64 亿人，位居世界第一。受益于越来越多的消费者运用互联网和移动设备在网上购物，中国网络销售额增速迅猛。未来，中国网络零售市场仍有极大的增长空间。相比于发达国家居民 70%～80% 的上网比例，中国仅有约 50% 的人口使用互联网，其中有过网购经验的网民仅占五分之二，而在美国这一比例高达 70%。可见中国的网络消费仍然具备巨大的潜力，网购已成为中国消费市场的重要消费形式，而网络消费的主力军来自于年轻的一代，随着科技的发展进步和时间的流逝，新新人类不断壮大，以个性化、网络化、重视自我体验的新一代消费者将成为引领市场的主力。

第二节　中国传统消费者的消费特点

中国的消费者是比较善于服从集体意识的群体，他们会自然地在不同的生命阶段分别开始进行有计划的储蓄，买房、结婚、生子，然后是耗费"巨资"培育和教育孩子……"到什么时间，做什么事儿"，不同的阶段，他们都有着不同的产品需求和支出计划，也有着类似的消费态度和消费心理。

一、实用主义的消费观

中国人做事的习惯是一定要"实用"，虽然说实用主义目前是全球都流行的，但是在中国更加历史悠长和深入。《乔布斯传》中有一段提到：乔布斯有一次访问斯坦福大学的课堂时，对学生们问的一些诸如苹果的股价何时会上涨之类的问题一概置之不理，而是开始讲对于未来产品的激情，渐渐地，不再有人问商业方面的问题，乔布斯开始向这些衣冠整齐的学生们提问。"你们中还有多少人是处男处女？"下面有人不安地傻笑。"你们中有多少人尝试过迷幻药？"笑声更大了，只有一两个人举起了手。后来，乔布斯抱怨这一代的孩子，在他看来，这群孩子比他那一代的人更加物质主义，一心追求名利。"我上学的时候，60 年代的那股思潮刚过，实用主义、目的性很强的社会风气还没有盛行。"他说，"现在的孩子根本不愿意用理想主义的方式来思考，连接近理想主义都谈不上。他们自然不会让现今的任何哲学问题占用他们太多的时间，因为他们要忙于学习自己的商科专业。"他说，自己那一代人就不一样。"60 年代的理想主义之风仍然影响着我们，我

认识的与我年龄相仿的人中，大多数人的心里都永远打下了理想主义的烙印。"而理想主义在中国传统观念中是一件奢侈不实用的东西，比如，不少中国人不管是烧香拜佛，还是信仰上帝，都是为了求财求子保平安，是为了平静面对生活苦难，希望佛祖或耶稣可以帮他们承受苦难，或者以将来可以升天堂为根本目的；而非出于精神层面的深思和领悟。生儿育女，是为了老有所养、传宗接代，投资子女教育，将来可以封妻荫子、光耀门庭。因此，在传统中国人的消费观中，实用是一个不可忽视的功能。想让中国传统消费者购买产品，应当清晰地描述它的实用性。尤其50、60及70后的一代人，经历了改革开放前后的剧变，虽然物质生活已经大大丰富，但物资匮乏的年代，仍然在他们的记忆中打下了深深的烙印。他们的消费趋向于保守，他们购买产品更注重产品的实用性。

二、新的消费模式潜藏危机

中国广大的老百姓普遍的一种成熟消费心理就是物美价廉，对于实体商场来说，它们针对的主要消费群体是家庭主妇和有大把休闲时间的中老年人，而家庭主妇和中老年人的消费特点就是注重物美价廉，他们愿意花费时间对同类商品进行比较，她们甚至可以准确地说出同一件商品分别在超市和早市的不同价格。所以商家就必须抓住主体消费者的这种心理，巧妙地对产品进行定价，清晰地传达自己是如何的实惠。比如北京的亲民超市的名字：物美、美廉美、家乐福、超市发，等等，就是抓住普通百姓求实惠的心理，通过超市的名字给消费者种下我这里的商品物美价廉的印象，以招揽主要消费群体的消费。

"富不过三代""月满则亏"，是我们中国的老祖宗提醒后代子孙的箴言。中国的传统消费者是缺乏安全感的，在消费上趋于量入为出。但是由于全球经济的快速链接、快速发展，中国的消费模式也不可避免地卷入类似美国人的大规模借贷消费，虽然在中国还可以看到传统消费者的犹豫和保守，但目前许多中国人也在逐步走向借贷消费，它是在经济飞速发展的发展中国家普遍出现的难题（例如日本与俄罗斯），2015—2016年北上广的许多家庭都有将现金花出去，并借贷的想法和行为。借贷涉及国家、企业和个人。对于个人来说，可以简单地理解为今天花明天的钱，导致货币贬值，今天更准确地说是货币的超发引起货币贬值，为了避免货币的超发，借贷普遍，又加剧货币贬值。今天向更远的未来借贷更多的钱，导致通货

膨胀，货币更加贬值，如此恶性循环。比如我们生活中常见的刷卡消费，向银行贷款买房、买车，等等，在交易过程中并没有出现真实的货币，或者说当时的货币量不够，于是我们通过刷卡和贷款向银行打了白条，将以后的钱借到今天来花，有的可能是明天的钱、下个月的钱，而有的则是明年的钱，更多的则是未来十几年的钱或者未来几十年的钱，拿到今天来花。这种消费模式导致通货膨胀、货币贬值是必然的。而借贷导致货币贬值，钱不够花，只好再借贷，则钱更加贬值，如此往复循环，或将成为一场真正的危机。

三、好面子的中国人

"'面子'是统治中国人的三位女神中最有力量的一个，是中国社会中最细腻的标准。"1935年，林语堂在其成名作《吾国与吾民》中如是写道。一些学者（如美国的艾克逊 Erikson、希特生 Hazel Hitson 和我国台湾的许焕光）认为"'面子'源于中国的耻感文化，在耻感取向下，中国人特别注重'面子'。'面子'是中国传统文化、传统价值观、人格特征、社会文化的耻感取向共同作用的综合体"。对于中国人来说，事情解不解决不重要，目标有没有达成不重要，有没有独立思想不重要，好坏不重要，关键——一定要有面子。在中国的俗语里有很多关于"面子"的词汇："给面子""留面子""丢面子""争面子"，等等，足见"面子"观念在中国人的传统观念里是多么的重要。

中国消费者的消费心理和消费行为具有很强的面子情结，随着物质财富的增加，消费的不断升级，"面子"观念更多地体现在国人购买奢侈品、豪车、豪宅、买名牌和送有档次的礼品上。消费者购买这些产品的根本原因是通过这些价值昂贵的品牌获得他人对自我价值的肯定。然而绝大部分的名牌产品，商品本身的成本所占的比重并不高，但价格往往不菲的原因是其中品牌的无形资产占有相当大的比例，这种无形资产多指带给消费者无形的身份、品位和价值感。也正因如此，为了迎合消费者借用产品彰显身份"有面儿"的心理，相当数量的奢侈品的设计都将 Logo 设计的硕大醒目且重复，唯恐别人看不到他的标志。

电影《大腕》里有一句台词曾风靡一时——"不求最好，但求最贵"，风趣地揭示了中国刚刚新兴的中产阶级的不良消费心理，一个字儿——贵。成功人士就是：买什么东西都买最贵的，不买最好的，显然这与好面子、

彰显身份的消费心理有关。

2007年，中国的房价开始迅速攀升，原来存有大量现金的人突然变成了买不起房子的人，这些消费者将钱转向买豪车，拥有硕大醒目标志的奢侈品牌在中国也卖得异常火爆（图3.5），2011年，中国一跃成为奢侈品消费第二大国，2013年就稳居第一位。本质上挺恶俗地将品牌在产品外表放大和强调的设计方法反倒对应了中国消费者炫耀的心理。因为这些明显的品牌标志可以无声地彰显着拥有者的身份，奢侈品表面的不断重复、夸张醒目的标志似乎就是在直接表露"这是身份的标志"。为了快速获得这种心理满足，许多人迅速捕获到消费者的心理，逼真的假货奢侈品遍地开花。或者说一片"A货繁荣"的景象。有许多网店只做高仿，各个大牌的经典款及明星们的街拍款，都可以轻易地找到高仿货。人们的爱慕虚荣，好面子，让许多人摆脱不了对大牌的热爱和追捧（这和品牌形象有关，品牌四维度中的身份性，品牌自身就应当有证明和提升身份的性质），尤其网络红人以及晒客网站的兴起，让攀比和炫耀变成了一种欲罢不能的白热化态势，满大街的假夏奈尔、Dior、爱马仕、LV……使各大品牌形象面临危机：我们经常可以看到这样的场景，菜市场的大妈用LV包收零钱、超市的营业员找零钱的手腕上是一只卡地亚的永恒之环。这种Show Off心理作用下的"A"货泛滥，同时带来了一个严重的问题，即便你买了真货，周围的人也会有一个"仿货"的疑问，奢侈品牌的Logo由最初的"品质保障"，慢慢变成了内衣外穿的超人的内裤，成为拥有者用来彰显身份和地位的工具。在新的品牌形象受到威胁的情况下，有些奢侈品牌开始转变设计风格，甚至不再将标志彰显于表面。2013年年初，巴黎时装周的LV品牌秀上出现了一个罕见的现象：发布新品中不见了以前铺天盖地的标志性的LV图案和颜色，取而代之的是较以往更丰富的廓形和色彩。LV创意总监Marc Jacobs证实："LV的交织字母和方格帆布系列今后或许将不会出现在T台上。"有人立刻发现，就在此前，Gucci（古驰）已经先一步减少了"双G"Logo的产品；Burberry（博柏利）宣布要在部分产品上去掉标志性的格纹图案；Fendi（芬迪）也推出了不见"双F"包面的糖果色新款……那些曾经为无数人痴迷的经典Logo，一夜之间变成奢侈品竞相摆脱的"枷锁"。而Gucci首席执行官也在采访中承认"Logo时代已经一去不返"。一份最新财报也显示，Gucci无Logo皮具销售出现双位数增长。中国的第一代富豪们在积累财富的同时，通过"Bling-Bling"的炫耀性消费来获得身份价值感和社会尊重赢

得面子后，现在似乎已经进入第二阶段，财富层更希望显示品位，加入时尚归属。识别率过高、沾染上"暴发户"恶名的奢侈品标志已经难以满足这种要求。而奢侈品牌的突然改变方向，恰恰是基于中国奢侈品消费者口味的变化，No logo 的奢侈品才能体现"品位"的功能。不管大秀 Logo 还是隐藏 Logo，总结奢侈品牌形象设计在中国的变化，我们可以发现，归根结底，都在为中国人的"面子"服务。

图 3.5　在当今的中国，这些刻意彰显的商品 Logo 已经成为一种身份的 Logo

苹果公司的 iPhone4 上市时，苹果粉丝熬夜排队，苹果门店前人头攒动。2013 年 9 月，苹果 iPhone 5S 和 5C 正式在中国同步发售。而上市首日却与当年 iPhone 4 上市时人头攒动，争先恐后的排队购买完全不同，门前没有了排的长长队伍的消费者，人们对苹果的购买热度不再高涨。但是，一款金色外壳的 iPhone 5S 却受到热捧，被人们戏称为"土豪金"，这款手机，仅仅因为颜色不同，机身的金色外壳，将 iPhone 5S 与 iPhone 5C 区分开来，就是这种可以用来炫耀的辨识度，加上土豪金色的土豪意象，迎合了部分消费者的面子心理，"土豪金" iPhone 5S 一度被炒作至 1.5 万元，价格是其他颜色手机的两倍。一款手机，颜色迎合了消费者的面子，身价就翻倍于其他同款，可见，"面子"在中国市场是有无形价值的。

四、再穷不能穷教育

中国的父母最不吝于把钱花在孩子身上，各类学习机构、各类补习班此起彼伏、品牌林立。在北京、上海、青岛这样一线或较大的城市里，孩子已经成为真正意义上的"奢侈品"，父母们在孩子的教育上挥金如土，毫不犹豫，同时又促使着各大机构的培训费用水涨船高，甚至高得离谱（这一点在前面第三章第二节中的消费升级中已经讨论分析过）。在北京的私立幼儿园，单月的学费已经高达4 000元以上，相当于一个普通的高校教师大半个月的工资。就是这样，好的教育资源仍然显得供不应求。北京一位幼升小孩子的简历引起不小的争议："爱围棋、爱钢琴、爱街舞，也喜欢思考；玩轮滑、打冰球、练武术，深水能游200米；爱国学，《论语》《老子》全文背；爱阅读，《西游》《三国》，还有法布尔的《昆虫记》；完成瑞思英语3个级别的课程……"算算这个孩子的教育费用每年最少也要6万元，而学这么多课程的孩子并不是特例，在北京，随便一个五六岁的小朋友，一定都是多门专长的，家长一定是全方位、多才能的培养孩子，恨不能让孩子成为全才。由上面可以看出，教育行业仍然是具备巨大潜力的消费市场。

第四章
问卷法：市场调查的基本方法

市场调查有许多种方法，如现场观察调查法、电话询问调查法、入户访问调查法和问卷调查法（问卷法），等等。随着互联网时代的不断发展，媒体形式也在不断变化，但问卷调查法仍然是被经常使用的基本调查方法之一，只是形式上突破了原来单一的纸质问卷，增加了电子和网络形式。本章重点介绍问卷法。

第一节 问卷设计概述

数据时代的到来，颠覆了传统市场调查的方法，但是，生活中我们最常见到的问卷法，仍然是一种较为有效的收集数据信息的基本方法。其他的调查方法在有关市场调查的书中均有更为专业详细的介绍。本书关注的是设计与市场的衔接部分，即以设计者的眼光来理解市场调查，因此，本书对市场调查的其他方法不作阐述。

调查问卷是经过精心设计，用于搜集某一特定群体的数据信息的表格或者列表。问卷一般有两大类问题组成：第一类问题以了解消费者的基本特征为开端，比如性别、年龄、职业、经济状况、购买模式，等等，目的主要在于了解消费者的消费行为和消费意识；第二类问题着眼于了解消费者与产品的关系，并通过分析，了解消费者对产品的潜在要求、对品牌的意象如何、希望产品如何发展，等等。

一、问卷设计题目的基本内容

1. 消费者分析

其目的是了解消费者的背景、性格、消费行为与意识，见表4.1。

表 4.1 消费者分析

项目＼特性	客观特性	主观特性
消费者的背景、性格	1. 基本属性：性别、年龄、地域、文化层次 2. 生活属性（阶层性）：职业、收入、消费水平、购买模式	个人特性
消费行为与意识	1. 消费者的生命阶段（人的生命周期分析） 2. 居住特性分类 3. 与媒体的接触情况 4. 消费频率	生活方式特性

表4.1中的生命周期是指人的个体生命周期。

图4.1为不同年龄的北京居民在文体娱乐方面的消费示意，通过分析，可以大致了解生命周期这一概念。

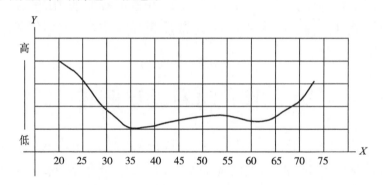

图 4.1 不同年龄居民文体娱乐消费

从图4.1中，我们可以看出人在20岁左右的时候花在文体娱乐类的消费是较高的，处于没有建立家庭，压力较小的阶段；随着年龄增加，年轻人开始工作，并逐步建立家庭，图中的最低点在35～40岁，绝大多数人在35岁这一年龄已经结婚生子，开始了上有老、下有小，事业家庭两头"压力山大"的生活，家庭成员需共同承担孩子的养育任务、赚钱、家庭琐务、孝敬长辈的重担。在这一阶段自然没有时间和精力花费在文体娱乐上，40～55岁，同样面临抚养教育孩子的问题，随着孩子的成长，培养孩子的独立，接受长辈的衰老；55～65岁，文体娱乐的消费又开始向下，因为要面临儿女成人结婚、孙辈的出生、照顾衰老的父母等；65岁后，文体娱乐的消费开始回升，因为孙辈成长，父母老去，基本完成了家庭及社会的义务，为了自己的健康，有了更多的时间去消费文体娱乐。通过对这个示意

图的简单分析，我们大致对生命周期有了了解。值得一提的是其中的"35"岁现象，35岁是人生的关键点，大多数人35岁时，在家庭、事业多方面的规模已经成形。

2. 消费者与产品分析

（1）消费者的实际状态、意识：是指购买者、购买动机、购买行为、使用的实际状态、商品意识和评价，消费者所认为的市场上的地位等。

（2）品牌的渗透：这是品牌的销售要点，指品牌形象与消费者的品牌意象如何，等等。

二、问卷设计的过程

（1）确定研究的问题与目的；
（2）收集相关资料；
（3）设计问卷初稿；
（4）试调查（50份）；
（5）确定问卷。

三、问题设计中应注意的问题

1. 根据调查目的设计问题

如果设计的问题与调查目的不符，会导致问题信息无效，而调查前期所花费的人力物力都会付之东流，并导致受访者时间和精力的浪费。比如：如果题目设计的调查目的是希望知道某产品消费群体的年龄阶段，题目却设计为

您现在的具体工作的是（　　）。

A. 大学生

B. 公司白领

C. 自由职业者

D. 公务员

除了选项A可以获得具体年龄段的信息外，选项B、C仅可以获得模糊的年龄信息，D选项的年龄信息就更加宽泛。因此，针对调查的目的，设计能够获得准确有效信息的问题非常重要。一份调查问卷确定以前，一定要反复斟酌、推敲打磨问卷中的问题，以保证问题的有效性。

设计的问题不要过多，否则受访者会厌倦，弃答。

问题设计不能过于粗浅，问题回答的是重要信息，具备参考价值，如果问题设计得过于粗浅，也就白白浪费掉一个题目。

2. 问题的顺序

（1）关于被访者消费状况的问题放在前面，原因的问题放在后面。

（2）关于被访者消费的问题放在前面，收入或拥有状况的问题放在后面，也就是容易引起受访者隐私警惕的问题放在后面。

（3）关于认知、记忆的问题。开放式问题放在前面，封闭式问题放在后面。封闭式问题有明确的作用，使用过多会枯燥。

（4）能激起被访者兴趣，比较活泼的问题放在问卷的中间。

（5）简单的问题放在前面，比较困难的问题放在后面。

（6）先问行为，再问态度、意见、看法等方面的问题。

3. 问题的提法

（1）问题的语言要尽量简单。

（2）问题的陈述要尽量简短。

（3）问题不能有双重含义或歧义。

（4）问题不能带有倾向性。

（5）不用否定句提问。

（6）不问被访者不知道的问题。

（7）不直接询问敏感问题。

（8）注意措辞。措辞不同，产生的效果不同。

综上所述，问题要有助于改善产品和服务质量，简明易懂。内容不要太多，多了受访者往往只看一眼，便不愿再花时间去配合了。注意使用什么样的方式能吸引消费者全面合作。一定要有客观诚实的客观态度，不论受访者的回答是否可能超出你的理解范围，都应客观记录整理，不要去引导答案。

第二节　问卷中题目的设计

调查问卷的数据回收，需要受访者的配合，而被访者往往不愿花长时

间去回答问卷，所以为了方便受访者简单快速地做完问卷，题目类型往往设计为选择题，并尽量少出现简答。题目数量也尽量少设置，每一道题目设计的质量至关重要。能够挖掘消费者深层认知与需求的题目，帮助设计师抓住未来广告诉求点的题目才是高质量的。

潘婷品牌广告的成功就与调研题目的设计密不可分。

案例：潘婷含有维他命原 B5

一提到潘婷这个品牌，很多人头脑中立刻能够闪现"潘婷含有维他命原 B5，能营养头发"的印象，而这印象来自于潘婷品牌成功的电视广告。潘婷也由此广告一炮而红，给人印象深刻。"潘婷—维他命原 B5—营养"迅速建立关联，使产品特点与品牌形象之间成功地建立了对应关系，使潘婷的品牌形象在消费者的印象中具备了高度统一性。这得益于在广告推出前潘婷做的市场调研的问卷结果。在调查问卷中，通过问题的设计找到了潘婷产品进入市场的重要突破口。通过问题，潘婷发现，消费者直觉中对"维他命"这一词汇就抱有好感，而对"维他命原 B5"完全不了解，感觉像新发现的营养物质，对产品有科技升级的新鲜感。在后来推出的广告中紧扣"维他命原 B5"这一消费者印象分超高的诉求点，而此广告形成的品牌形象至今仍让人印象深刻（在后面的广告诉求中还会有详细说明）。

通过潘婷广告的成功例子，我们可以看出，调查问卷中问题的设计是相当重要的，产品设计者或创意者如果能够了解问题设计的技巧，就能更迅速更集中地找到有利信息，抓住产品的诉求点，让设计有的放矢。

第三节　课程练习及作业范例

在学习设计问卷法前，同学们可以先分析已有问卷的问题设计，从中体会问题设计与目的的关系，并且，还可以体会和尝试现场观察调查法，通过在售卖现场直接对消费者行为进行观察，总结出商品与消费群体的特点，并从自己的调研结果中找到该商品的广告诉求点，创意并制作一幅

海报。

 作业一

为了更好地了解问卷题目设计的方法，清晰问题设计的目的，可以在课程中让学生们进行一次问卷分析，学生可以自行搜集已有的调查问卷，并针对问卷中每一个问题进行解析，了解题目背后的设计目的。

通常同学们选择的问卷五花八门，有的题目价值度高，有的题目价值度很低，但是经过这样的一次问卷分析，对设计系的学生们提升市场问题的敏感度是十分必要的。

 范例一

环保调查问卷分析

姓名：×× 　学号：略　 班号：略

a. 您的年龄：	目的是了解不同年龄段的人的不同生活方式，为以后分类统计数据做依据
b. 您的职业_____	为了了解不同薪资阶层和不同职业的工作生活习惯，以便后期分类处理
c. 坐车频率： A. 很少 B. 偶尔 C. 经常 D. 拥有私家车	了解日常乘车情况，从而从个体中调查汽车尾气的排放频率
d. 最常使用的交通工具： A. 出租车 B. 公共汽车 C. 私家车 D. 自行车或电动自行车	了解个体的乘车类型，统计出大体的乘车方式，从而得知大众对于车辆对大气污染的关注度

1. 是否关注过汽车尾气排放对环境的污染问题？ 　A. 是 　B. 否	了解大众的环保意识
2. 您每天一般驾驶或乘车多长时间？ 　A. 半小时以内 　B. 一小时以内 　C. 一至二小时 　D. 二小时以上	了解平均的乘车时间从而得知乘车时间长短这个因素在大气污染中的影响度
3. 您估计一辆汽车一天的尾气排放值占各种因素对环境污染的总量的多少？ 　A. 1\2 　B. 3\1 　C. 1\4 　D. 微乎其微	了解大家的环保知识水平
4. 购买车辆时是否将汽车尾气排放值大小作为考察指标之一？ 　A. 是 　B. 否 　C. 没注意过	了解环保在大家眼中的轻重
5. 您认为汽车尾气对环境的污染有怎样的影响？ 　A. 严重 　B. 一般 　C. 非常严重 　D. 很少	调查大家对于尾气污染的认识度
6. 各种交通工具产生的噪声在何种程度上影响到了您的正常休息和工作（学习）？ 　A. 非常严重 　B. 严重	现今车辆数量剧增而引发的噪声污染的程度和对大众的影响，也从而得出车辆这一因素在大气污染中的严重度

C. 一般

D. 没有

7. 您认为减少污染，保护环境应该着重于哪几个方面？（可多选）

 A. 制定相关法律法规

 B. 提高环保意识

 C. 减少各种私人交通工具的使用

 D. 对各种交通工具的出厂进行严格的检查，使其尾气排放和噪声量符合相关指标

> 了解大家对于各个解决环境污染问题渠道的期望，从而得出采取相应的解决问题的方法

8. 汽车尾气对人体有危害的污染物有哪些？（可多选）

 A. 一氧化碳

 B. 碳氢化合物

 C. 氮氧化合物

 D. 铅的化合物

 E. 颗粒物

 F. 二氧化硫

 G. 二氧化碳

> 了解大家的环保科学知识

9. 您认为造成空气污染的主要成因是什么？

 A. 汽车尾气排放过大

 B. 人需求生存、发展的本能导致了环境污染

 C. 乱丢废弃物

 D. 人类的破坏

> 了解大气污染的主要因素从而得出缓解大气污染的可行性措施

10. 通过此问卷您是否同意出门尽量少开车？

 A. 是

 B. 否

> 了解大家对于环保的重视度和将来尾气在环保问题中比例的变化趋势

感谢您填写这份调查问卷，感谢您对环保问题的关注和帮助，通过填写这份调查问

，您对汽车尾气污染有什么样的想法和建议？

（聚集大家的思想得出更多的可行性应对措施）

 范例二

洗发水调查问卷
——大学生对洗发水的使用情况要求

编号：（略）

您好，希望您在百忙之中抽出一点宝贵时间，协助我们完成以下调查问卷。

一、请您如实填写以下问题

1. 您的性别（　　　）
2. 您的年龄（　　　）
3. 生活消费状况（　　　）

以上是对消费者基本信息的初步了解，调查结束后对问卷方便进行分类

二、请您在自己满意的答案上打"√"

1. 您现在使用的洗发水品牌

（　）潘婷　　　（　）飘柔
（　）海飞丝　　（　）雨洁
（　）沙宣　　　（　）施华蔻
（　）好迪　　　（　）力士
（　）蒂花之秀　（　）拉芳
（　）伊卡璐　　（　）夏士莲
（　）霸王　　　（　）柏丽丝
（　）欧莱雅　　（　）资生堂
（　）清扬　　　（　）其他

罗列出洗发水的品牌，让信息更加充分

2. 您对现在使用的洗发水满意吗？

（　）A. 非常满意
（　）B. 比较满意
（　）C. 一般

对现在使用的洗发水的态度，可看出各种洗发水在大学生中的受欢迎程度，对最终做出的结论提供帮助

() D. 比较不满意（转至第 4 题）

() E. 非常不满意（转至第 4 题）

3. 您对现在使用洗发水满意的原因　　　对第 2 题进行进一步调查，洗

　　() A. 包装好看　　　　　　　　　发水的什么特性让其受到欢迎

　　() B. 价格合理

　　() C. 解决了我当前头发问题

　　() D. 香味持久

4. 您对现在使用洗发水不满意的原因　　对第 2 题进行进一步调查，洗

　　() A. 包装简陋　　　　　　　　　发水的什么特性使其不受欢迎

　　() B. 价格不合理

　　() C. 解决不了我当前的头发问题

　　() D. 香味不持久

5. 您购买洗发水先考虑哪个因素？　　　购买洗发水的动机，消费者的

　　() A. 品牌　　　　　　　　　　　最先考虑，可以让商家在销售

　　() B. 功能　　　　　　　　　　　自己洗发水的时候知道着重包

　　() C. 价格　　　　　　　　　　　装哪一方面

　　() D. 明星代言

　　() E. 其他

6. 您对于现在使用的洗发水的价格定位　在定价的方面，是怎样影响到

　　() A. 20～25 元　　　　　　　　　洗发水的销售的

　　() B. 26～30 元

　　() C. 31～35 元

　　() D. 35 元以上

7. 您通常选择何种规格洗发水？　　　　在规格的方面，是怎样影响到

　　() A. 小包装瓶　　　　　　　　　洗发水的销售的

　　() B. 正规包装瓶（200～400mL）

　　() C. 大包装瓶（400mL 以上）

8. 您通常在哪里购买洗发水？　　　　　大学生的洗发水购买地，商家

　　() A. 超市　　　　　　　　　　　可通过此调查结果明确自己的

　　() B. 批发　　　　　　　　　　　产品销售地

　　() C. 网购

() D. 专卖店
() E. 其他

9. 您更换洗发水的频率
() A. 只用一种
() B. 根据发质而定
() C. 偶尔更换
() D. 经常更换
() E. 其他

此选项也是对消费者自身的调查，从而推断出整个消费群的更换频率

10. 您更换洗发水的原因
() A. 不适合自己发质
() B. 广告效应
() C. 愿意尝试新品种
() D. 其他

结合消费者的经验，更全面地做出结论分析，对自身产品做出新的要求

11. 您不更换洗发水的原因
() A. 适合自己发质
() B. 对于品牌的忠诚
() C. 不喜欢尝试新品种
() D. 其他

结合消费者的经验，更全面地做出结论分析，对自身产品做出新的要求

12. 您对您使用的洗发水有哪些建议？

把问卷没有涉及的问题进行补漏，更加全面地做出分析结论

感谢您对我们此次问卷的支持，祝愿您心想事成！

 范例三

此问卷是针对普通网友进行的问卷调研。问卷采取不记名方式，所有数据用于统计研究。我们恳切希望能够得到您的大力支持与帮助，请您按照实际情况回答问卷内的问题，诚邀您的参与！

请您在卡萨帝社区网站中正式注册，并补齐您的个人资料（姓名、邮箱、邮寄地址、联系方式等），问卷结束后将通过抽奖的形式产生大奖。

有效期至：××××

调查人数：1 462 人

您的职业是？	了解消费者的职业

 A. 专业人士/专家（医生、律师等）

 B. 政府官员

 C. 私营业主

 D. 高级管理人员

 E. 中级管理人员

 F. 普通白领

 G. 销售人员/服务行业人员

 H. 技术工人

 I. 一般工人

 G. 教育工作者

 K. 家庭主妇

 L. 其他

2. 您的最高学历是？	了解消费者的文化程度

 A. 小学

 B. 中学

 C. 高中

 D. 大学

 E. 研究生

 F. 研究生以上

3. 您的家庭月收入是？	了解消费者的购买能力

 A. 3 000～5 000 元

 B. 5 000～8 000 元

 C. 8 000～12 000 元

 D. 12 000～20 000 元

 E. 20 000～30 000 元

 F. 30 000～50 000 元

 G. 50 000 元以上

4. 您的家庭形态是？	了解消费者的家庭状况，是否

A. 单身	需要此产品
B. 两口之家	
C. 三口之家	
D. 三代同堂	
5. 您的住房面积是？	分析消费者的住房面积，决定冰箱尺寸
A. 小户型（60平方米以下）	
B. 中小户型（60～90平方米）	
C. 中等户型（90～120平方米）	
D. 大中户型（120～140平方米）	
E. 大户型（140～200平方米）	
F. 超大户型（200平方米以上）	
6. 您家里的装修是哪种或哪几种颜色？	迎合大部分消费者的视觉习惯，来决定冰箱颜色
A. 米色	
B. 咖啡色	
C. 棕色	
D. 蓝色	
E. 白色	
F. 红色	
G. 黑色	
H. 粉色	
I. 紫色	
J. 灰色	
K. 绿色	
L. 其他	
7. 您家里现在用的是什么类型冰箱？	了解消费者的使用习惯
A. 单门	
B. 二门	
C. 三门	
D. 对开门	
E. 多门	
F. 目前还没有	

8. 您家里目前的冰箱摆放位置是 了解消费者对冰箱的摆设，决定冰箱的设计风格

 A. 厨房

 B. 餐厅

 C. 客厅

 D. 其他位置

9. 您下一步计划购买什么类型的冰箱？ 了解消费者理想的需求

 A. 单门

 B. 二门

 C. 三门

 D. 对开门

 E. 多门

10. 您下一步计划购买的冰箱容积是 了解消费者理想的需求

 A. 200 升以下

 B. 200～250 升

 C. 250～300 升

 D. 300～350 升

 E. 350～400 升

 F. 400～500 升

 G. 500 升以上

11. 您购买冰箱的原因是 了解消费者的购买动机

 A. 新居

 B. 新婚

 C. 新添

 D. 旧冰箱升级换代

12. 您计划买冰箱的预算是多少？ 了解消费者的购买能力，调整冰箱价格

 A. 2 000 元以下

 B. 2 000～3 000 元

 C. 3 000～5 000 元

 D. 5 000～7 000 元

 E. 7 000～10 000 元

 F. 10 000～15 000 元

G. 15 000 元以上

13. 您购买冰箱关注哪些方面的因素？（多选，最多选5项）	对消费者关注的方面进行研究，提高产品质量

 A. 品牌

 B. 容积

 C. 尺寸

 D. 质量

 E. 外观造型

 F. 颜色

 G. 耗电

 H. 功能

 I. 售后服务

 G. 噪声

 K. 寿命

 L. 价格

14. 冰箱的功能方面，您对下面哪些方面还比较关注？（多选，最多选5项）	研究消费者对新功能的需求，去开发产品

 A. 保鲜

 B. 保湿

 C. 变温

 D. 除味

 E. 除菌

 F. 速冻

 G. 软冷冻

 H. 制冰

 I. 冷藏

 J. 大冷冻

 K. 抽屉式储物

 L. 无霜

 M. 使用便利性

15. 您觉得以下哪项功能最吸引您？	研究消费者对新功能的需求，

A. 变频压缩机	去开发产品
B. 风冷功能	
C. 独立的冷冻冷藏变温室	
D. 保鲜功能	
E. 抗菌除菌功能	
F. 全自动制冰机	
G. 除农药功能	
H. 双循环制冷系统	
I. 电脑控温	
J. 速冻功能	
K. 独立的调湿功能	
16. 如果您购买冰箱的话，希望得到什么样的促销活动？（多选，最多选3项）	了解怎样的宣传促销，让消费者更关注这个产品
A. 赠送礼品	
B. 价格折让	
C. 返券	
D. 服务增值	
E. 无所谓不关注	
17. 您家里购买冰箱的决策者是谁？	
A. 丈夫	
B. 妻子	
C. 父母	
D. 子女	
E. 大家一起商议	
18. 您是通过什么渠道了解冰箱类家电的？	了解有效的宣传途径
A. 亲友推荐	
B. 过去的使用经验	
C. 电视广告	
D. 上网查询	
E. 报纸杂志	

F. 商场直销员介绍

G. 户外广告

19. 您如果买冰箱的话，会去哪里买？　　　了解有效的销售途径

　A. 百货大商场

　B. 家电连锁卖场

　C. 品牌专卖店

　D. 网上购买

20. 您一般都上什么网站了解家电信息？　　了解网络利于宣传、销售途径

　A. 搜索类网站

　B. 品牌官网

　C. 门户网站（如新浪、搜狐）

　D. 淘宝类购物网站

　E. 家电专业网站

　F. 论坛类网站（如天涯、猫扑等）

　G. 社区类网站（如开心网、人人网）

21. 您如果买冰箱的话，还会一起买其　　　了解相关产品，与要销售的产
他的什么家电？　　　　　　　　　　　　品配套销售

　A. 空调

　B. 洗衣机

　C. 彩电

　D. 热水器

　E. 厨房电器

　F. 冷柜

　G. 无

22. 您的联系资料：　　　　　　　　　　　了解消费者联系方式，在产品
　　　　　　　　　　　　　　　　　　　　销售期间，发消息宣传
姓名：

QQ：

E-mail：

联系电话：

邮政编码：

联系地址：

范例四

1. 你若需要家电，最想买什么类型的产品？
 A. 洗衣机
 B. 电视
 C. 冰箱
 D. 手机
 E. 电脑
 F. 其他

2. 你喜欢的数码相机产品品牌
 A. 索尼
 B. 三星
 C. 佳能
 D. 海尔

3. 你喜欢的电脑产品品牌
 A. 惠普
 B. 联想
 C. 东芝
 D. 海尔

4. 您和您的朋友平常购买的家电主要是什么品牌？
 A. 海尔
 B. 海信
 C. 澳柯玛
 D. 松下
 E. 其他

5. 您或您的朋友选择其他品牌的家电的原因有
 A. 售后服务好
 B. 熟人介绍

消费者购买倾向

2~5：品牌问题，产品的知名度。先卖信誉，后卖产品。好的品牌，好的商誉催化人们的购买欲望——消费者的购买动机，从众动机

C. 功能齐全

D. 客户的维修比较完善

E. 该品牌的宣传力度和商誉比较好

6. 倘若您想购买洗衣机，您通常会选择什么类型？

 A. 搅拌式

 B. 滚筒式

 C. 波轮式

7. 倘若您想购买电视机，您通常会选择什么类型？

 A. 台式机

 B. 液晶显示屏

8. 假如你选择购买海尔公司的家电，或者你想起海尔这个品牌时，你首先想起的家电为？（可多选）

 A. 惠普

 B. 联想

 C. 东芝

 D. 海尔

9. 您感觉海尔的售后服务怎么样？

 A. 很好

 B. 好

 C. 一般

 D. 差

10. 您对本产品不满意的地方有哪些？（多选）

 A. 主动服务意识差

 B. 解决问题弱

 C. 服务事故处理慢

 D. 专业方案建议少

6~7：消费者对产品的功能以及外观的要求；消费者的消费意向；消费者的购买动机中的偏好动机，偏好于什么功能和怎样的外观。不同的产品的不同的功能所适应的不同的消费者

需求研究中的细化市场；品牌家电，提高了企业品牌的知名度，再以优带劣

9~10：消费者对产品的反映；市场竞争；产品及管理改良

E. 工作责任心不强

F. 客户维护力度弱

G. 人员素质低

范例五

大学生电子产品消费状况问卷调查表

1. 性别　[必答题]　　　　　　　　　　　了解性别，不同性别分开分析
 男　　女
2. 年级　[必答题]　　　　　　　　　　　了解是否是大学生身份以及年级
 A. 大一
 B. 大二
 C. 大三
 D. 大四
 E. 其他
3. 所在学校　[必答题]　　　　　　　　　了解学校

4. 所学专业　[必答题]　　　　　　　　　了解专业情况不同专业对电子产品的接受度不一样

5. 您个人拥有哪些物品：（多选题）　　　了解学生的电子产品拥有情况
[必答题]
 A. 手机
 B. 电脑
 C. MP3
 D. MP4
 E. 数码相机
 F. 数码摄像机
 G. CD机
 H. VCD机
 I. DVD机
6. 选购以上产品时，您最首先考虑的两　　了解大学生购买电子产品的主

个因素是：[多选题][必答题] | 要原因

　A. 质量

　B. 价格

　C. 品牌

　D. 外形

　E. 功能

　F. 其他

7. 您购买以上产品的动机：[必答题] | 了解大学生购买的动机

　A. 时尚

　B. 有利于学习

　C. 没想过

　D. 其他

8. 您购买时最担心的问题：[必答题] | 了解大学生注重电子产品的哪些方面

　A. 影响学习

　B. 跟当初意愿相差太大

　C. "三包服务"

　D. 价格过贵

　E. 质量其他

9. 在购买挑选过程中，对您具有影响力的是：[必答题] | 了解大学生购买电子产品受什么影响

　A. 电影

　B. 电视

　C. 报刊

　D. 同学

　E. 朋友

　F. 父母

　G. 网络

　H. 其他

10. 您个人拥有的电子产品的价位以哪类居多：[必答题] | 了解大学生的电子产品价格接受度

　A. 相比同类产品价位较高

B. 属于平均水平左右

C. 相比同类产品价位较低

11. 您购买时的主要资金来源：（多选题） | 了解大学生电子消费的资金来源

　　A. 父母提供

　　B. 亲友济助

　　C. 贷学金／助学金

　　D. 困难补助

　　E. 勤工俭学

12. 你一个月的生活费大概为多少： | 了解大学生消费水平，根本目的是了解大学生对电子产品的价格需求

　　A. 500 元以下

　　B. 500～700 元（含 500 元）

　　C. 700～900 元（含 700 元）

　　D. 900～1 200 元（含 900 元）

　　E. 1 200～1 500 元（含 1 200 元）

　　F. 1 500～2 000 元（含 1 500 元）

　　G. 2 000 元以上（含 2 000 元）

13. 在购买的问题上，父母对您的一般态度是： | 了解学生父母对于购买电子产品的认可程度

　　A. 基本同意我可以随意花钱

　　B. 总是要求我注意勤俭节约

　　C. 只要是对学习有帮助的，怎么花基本都不成问题

　　D. 对我的日常花费不太关心

　　E. 不清楚

　　F. 其他

14. 科技日新月异，产品不断升级和更新，您的态度是： | 对于大学生对电子产品更新换代的接受程度，有利于新产品对大学生市场的推广

　　A. 当然是越新越好

　　B. 够用就可以

　　C. 考虑实际情况吧

D. 其他 |
15. 购买时,您会优先考虑外国品牌吗? [必答题] | 大学生对品牌的认知和接受程度
A. 会 |
B. 不会 |
C. 都考虑 |
16. 您最青睐的品牌(手机、MP3\MP4、电子词典、数码相机、电脑等) | 了解大学生最喜欢的电子产品品牌

作业二

商业环境中某时段内针对某一商品的观察法训练

要求:针对某一品牌产品进行调研,做有效记录。从产品的价格、消费群体、销售地点、货架摆放位置、消费者购买情况及购买原因等多方面进行记录。

范例一

产品调研报告

地点:北京理工大学良乡校区学生服务中心——位于校园内部,方便调研。

选择的产品:雀巢速溶咖啡

雀巢公司概况:在过去的17年中,雀巢从入市对大中华地区的总投资已累计达70亿元人民币。雀巢大中华区的总部设在北京,经营遍及全国的21家工厂,雀巢一直致力于应用科技和营养研究,并开发中国消费者喜爱的、适合中国人口味和消费能力的营养食品。

选择产品原因:雀巢公司在发明速溶咖啡65年后,再次推出此中精品,以更先进的生产工艺创造出咖啡品质的全新标准。

这项在中国率先应用的先进速溶咖啡生产技术，极大限度地保留了咖啡豆中香醇与美味的精华；采用全新工艺生产出的全新雀巢咖啡，配以适量的糖和咖啡伴侣，口味恰到好处；饮用方便，一冲即可；新包装，外形纤巧，携带方便；是当代大学生喜爱的饮品之一，消费量大。

调研方法：观察记录及询问。

产品的主要属性：可以当作日常的饮料饮用，也可用于提神。味道香甜诱人。

产品最常出现的售卖点：各类大小超市、肯德基餐厅、小卖店等零售场所。

观察记录时间段：2011 年 12 月 28 日 11：50—12：20。这段时间处于高峰期，有较多学生在这个时候进入超市购买物品，便于做记录。刚好遇到阴天，刚下完雪，所以人群较往日少一些。

商品价格：

1. 雀巢 1+2 咖啡原味（42+6）杯，49.9 元

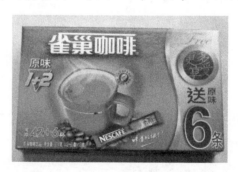

2. 雀巢 1+2 奶香咖啡经济装（48 杯）624g，49.9 元

3. 雀巢醇品咖啡（瓶装50g），20.35元

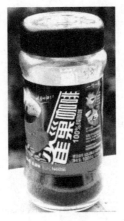

4. 独立包装，1.5元

5. 雀巢速溶咖啡听装，4元

货架摆放位置：

盒包装一般位于超市食品区的冲调类、罐装听装位于饮品区，独立包装一般位于超市货架过道旁。促销时大量摆放于货架过道。"雀巢速溶咖啡"位于学生服务中心的前排货架的中间段。

购买人数及性别：

在我选择的时间段共有16人购买了雀巢速溶咖啡。

（1）3人购买的是盒包装产品，其中一人（男生）购买的是（42+6）经典原味，两人（女生）购买的是（42+6）奶香味。

（2）6人（4名女生，2名男生）购买的是独立包装的雀巢速溶咖啡。

（3）1人（男生）购买了瓶装雀巢醇品咖啡。

（4）6人（3名女生，3名男生）购买了听装雀巢速溶咖啡。

购买情况及原因：

对购买雀巢咖啡的同学做了相关的观察。在货架前看过雀巢速溶咖啡的同学有36名，最终购买的有16名学生。

有7人在货架前犹豫了大约半分钟，购买了麦斯威尔咖啡。原因是觉得麦斯威尔咖啡更好喝，比较喜欢麦斯威尔的味道。

10人很犹豫，买或不买都可，最终选择不购买该产品。

13人只是路过看看而已。

20人为大二学生，其中购买雀巢咖啡的同学为12人，购买原因为提神醒脑，帮助战胜疲劳，做好考试周的准备。

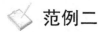 **范例二**

产品调研——德芙巧克力的市场调研

时间：2011年12月27日，星期二，下午3：00

地点：家乐福三楼（良乡店）

一、产品货架位置分析

巧克力的货架分四块大区域（由消费者看到的先后顺序分别标注为：

一区、二区、三区、四区，以方便后面对各类产品作分析），黄色柱子西边儿（大部分消费者从西侧进入，少数从东侧进入）有三大块放货区域（一区、二区、三区），东边儿还有一大块放货区（四区）。每块区域之间挂着一溜不同的、颜色鲜艳的袋装巧克力豆。

1. 德芙巧克力货架位置分析

（1）德芙成板小包装地摆在一区最先看到的地方（货架1~8排，板装的各种口味），很特别的是，在货架第二排插进了一盒同样是板装的巧丝牌巧克力（标价2.20元，和周围相同样式的德芙牌巧克力形成鲜明对比）。

（2）德芙其他种类放在四区（货架1~8排）。

分析：无论是从西侧进入的大量消费者，还是从东侧进入的少量消费者，看到巧克力时，最先看到德芙巧克力。在西侧货架摆放单块、价位低的、板装德芙巧克力，便于从西侧进入的大量消费者购买。

特殊摆放：在德芙中插入与其相同包装样式的巧丝牌巧克力（竞争份额小，价位低），适合低收入消费者、低消费观念的消费群，可增加巧克力的整体销售量，又不会对德芙巧克力造成大的竞争压力损失（原因其一是所占份额小，其二是放在距视线较高的货架二层）

2. 主要竞争品牌货架位置分析（按所占份额先后列举）

（1）怡口莲巧克力（生产厂：北京），中低价位、小包装部分摆放在二区货架，高价位、礼盒装部分摆放在三区货架最下面两层。

（2）费列罗（意大利进口），三区货架中间1/3份额。

（3）健达巧克力，三区货架中间三、四、五层。

（4）金帝巧克力，三区货架的1/4份额，和金帝同一厂家生产的美滋滋巧克力占二区货架的1/3份额。

（5）Senz心之巧克力（比利时伊甸园授权），一区货架（德芙旁）1/3份额。

二、消费者购买情况观察、记录与分析

（1）三位中年女士。

购买巧克力目的：元旦发给员工的奖品。

一个人首先拿起怡口莲巧克力，另一个人看了看怡口莲巧克力旁边的美滋滋巧克力："哎，这个更好看。有24元的，29元的，咱拿24元的吧。"第三个人（指美滋滋巧克力）："哎？这个是不是太小了。24元的还就剩一

个了。"3个人开始往货架低处找（怡口莲巧克力礼盒装）。"哎，这个行。又大又好看（全紫色包装）。分量是这个的两倍（指手中拿的美滋滋巧克力），咱能省11块钱。"顺便把手中的美滋滋巧克力放回货架。

最终3人共拿了12盒怡口莲礼品装巧克力（一盒43元）。

后走到四区德芙巧克力货架（礼盒装88元、129元）。

分析：三位消费者主要围绕她们买巧克力的用途和数量（多），购买时考虑到巧克力的大小、包装美观度、价格、本地产品知名度。

（2）单身男性。

走进巧克力区域，先看到德芙成板的小包装巧克力，顺手拿起一块就走了（货架第三层）。没再看其他。

（3）年轻情侣。

走进巧克力区域，也是先看到德芙成板的小包装巧克力，男士就在货架第三层挑选，女士在货架第三层挑选后，低身挑选货架较低层（六、七层）的巧克力。最后两人拿了两种不同口味的巧克力。

（4）新婚夫妇。

女士首先看到的是，在德芙小包装巧克力旁边的Senz心之巧克力（全黑色包装，上点缀不同口味不同颜色的条带装饰，和周围的包装形成对比），男士一直在看德芙："那个没吃过，也不知道好不好吃（指Senz心之巧克力）。"女士："嗯，也不知道里面有多少块儿。"

分析：习惯购买，（2）（3）（4）号消费者属于德芙小包装巧克力的固定消费群，一次购买一两块儿，短期内不会尝试其他品牌的巧克力。侧重在德芙巧克力的口感好；小板块，方便；口味多种多样，选择的余地大；软包装，可以摸出来容量大小；品牌知名度；消费者情感性动机：（4）号女士拿起女性化包装典雅的Senz心之巧克力；从众动机。

（5）十几岁的学生。

进来先看到德芙小包装巧克力。

甲："我想吃黑巧克力，不带夹心的。"

乙："那这个，是黑巧克力。（指Senz心之巧克力）"

甲："嗯，这个巧克力看起来怎么这么像化妆品。"

最后两个人什么也没买。

分析：说明巧克力包装的基本模式在消费者心目中的固定性，一时难以改变，产品包装设计的失败，不符合中国人的产品形象观念。

（德芙黑巧克力不带夹心的，在四区货架，两人只在一进来的一区货架，看没有，就走了。）摆放位置类别分散影响消费者购买；品牌好感度。

（6）年轻女士。

先看到德芙巧克力，继续往前走，在费列罗（意大利进口）巧克力区域停留，不同容量的一一看，最后拿了方形盒子（88元）（比较起来，感觉又多又实惠）。（货架第五层）。

分析：一小块一小块的颗粒装，便于存放；消费者的消费水平；消费者的意识；女性消费者不太介意摆放的高低（除放在过高或过低位置）。

（7）夫妇、婴幼儿。

小宝宝："这个呗（指费列罗巧克力）。"

母亲："这个你还不能吃。"

最后没买。

分析：金黄色锡纸包装，视觉冲击力。

（8）五六岁的小朋友。

"妈妈，我要健达。"

分析：针对特定年龄消费群体体现出包装优势。健达巧克力包装以红白分割，配有真人儿童形象，儿童消费群体存在年龄上的共性。家长也会认为这是适合孩子吃的巧克力。

（9）中年男性。

进来先看见德芙小包装巧克力，后又看见中间插入的巧丝块装小包装巧克力（2.20元），最后拿了两块巧丝巧克力。

分析：低消费群体，通过比较两种看上去差不多的产品价格，选择低价位的。

三、整体分析

（1）德芙巧克力。

a. 消费者分析：

年轻的单身男性；年轻夫妇；家庭收入中等偏上；习惯购买；对产品多种口味的要求。

b. 需求分析：

潜在需求大；在中国占大份额市场；市场机会多。

c. 产品分析：

对产品的改良：多种不同的口味，多种夹心口味，口味正宗，口感好；品牌影响力大，品牌好感度；品牌名称优势：中文的德芙——易记性，传达美好祝愿，英文的 DOVE，传达一种温暖、美好的情感，背后隐喻着一段关于爱情的故事。

d. 价格分析：

整体价格较之国内品牌要高，通过设置兑奖活动一定程度上降低了物价；产品分大小包装，分割了价格。

（2）主要竞争品牌。

a. 怡口莲巧克力（生产厂在北京）：北京本地消费人群，中年男性女性，较低消费群；口味单一。

b. 费列罗（意大利进口）：年轻女士，较高消费群；包装特色，主打一种口味；口感好。

c. 健达巧克力：针对特定年龄消费群——儿童、青少年。包装青春健康有活力；轻便。

d. 金帝、美滋滋巧克力（同一生产厂）：价格、包装优势（与怡口莲相比较）；习惯购买的消费群。

四、总结

德芙巧克力的市场潜力巨大：
（1）品牌效益较高。
（2）消费群体壮大。
（3）消费者消费能力可以接受。
（4）产品质量较高。
（5）产品创新意识较强。

作业三

针对自己的调研结果（针对某一产品或自己身边的同学），找到其广告诉求点，设计一张海报。

第四章 问卷法：市场调查的基本方法

《I just ate my eyebrow》作者：任争鸣

《同学》作者：李政柯

第五章
市场调查与设计

设计者可以通过市场调查寻找广告诉求点，诉求准确的广告可以为品牌增加可靠的附加值，帮助企业树立品牌良好的意象。

第一节 通过市场调查帮助设计者寻找广告诉求点

一、广告诉求点调查

广告诉求点是指某商品或服务在广告中所强调的、企图劝服或打动广告对象的传达重点。诉求点不明确的广告往往不成功。寻找或确定广告诉求点时，首先，要弄清诉求对象是谁？其次，向诉求对象强调商品的什么特点？是感性诉求还是理性诉求？这些往往需要我们通过调查研究，进行数据分析后才能得出结论。

人的诸多需求中，经常会有一种优势需要，能否满足这种优势需要直接关系到消费者对产品的购买态度和购买行为。从产品本身说，一种产品往往有多种属性，究竟突出哪个或哪些属性作为该产品的广告诉求点，这是广告策划者首要关注的问题。突出产品个别属性以满足消费者优势需要的过程就是广告诉求点的选择过程。以潘婷为例。潘婷早期广告语的主打内容是：潘婷富含维他命原 B5。它的诉求点就是营养头发。但是有很多其他品牌的洗发水广告也都会突出营养这一主题，那么怎么样让消费者能够记住潘婷的营养头发的产品特点，并对该产品有强烈好感呢？潘婷通过一次问卷调查，找到了答案。问卷中有两个问题起到了关键作用：一个问题考察了大众对维他命的好感度；另一个问题将许多类型的维他命罗列在一起，考察消费者对它们的认知度，结果发现消费者普遍认为维他命是对身

体有益的，是身体健康所不可缺少的，消费者们对一些种类的维他命的功效是比较了解的，比如维他命 B1、B2，维他命 E，等等，但是绝大多数消费者不清楚维他命原 B5 是怎么回事，只觉得有维他命这三个字就是对身体有益的，但消费者没听说过原 B5，却正好给产品带来高科技研发的新元素的神秘感。商家找到了答案，于是将广告的突破点就放在了大众普遍有好感，却不知道它到底是怎么回事、带有新鲜和神秘感的维他命原 B5（其实许多洗发水都含有原 B5）。消费者觉得不了解的原 B5 是一种良好的有益头发的新技术、新的营养素。由于诉求点独特且让人产生明确的好感，广告一出，潘婷便成功建立了潘婷即营养的对应关联，树立了准确清晰的品牌形象，参见图 5.1。

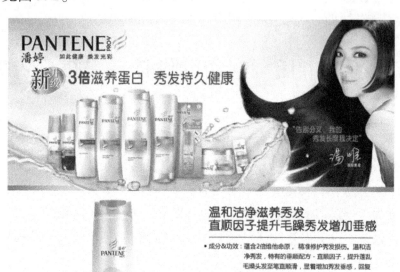

图 5.1 从 Pro – V 维他命原 B5 到滋养蛋白，潘婷始终在利用消费者有好感又完全不了解的字眼儿作为科技创新的突破点，以阐述潘婷的营养诉求

二、广告诉求点的一般选择程序

广告诉求点的选择就是力求使消费者的朦胧需要转化为明确的购买行为的过程。

（1）列举尽可能多的广告词。广告词中要包括产品能够给消费者带来的利益及原因。

（2）找寻消费者对上述各个广告词逐一进行测验（50人以上）。

（3）确定每个广告词被消费者接受的程度。

（4）被接受频率最高的或者消费者感觉最好的广告词确定为广告诉求点。

案例1：吉列"女士刮毛刀"

刮胡刀应该是男人专用的产品，在人们的传统印象中很难和女人联系在一起，而20世纪70年代，美国吉列公司却推出了女人专用的"刮毛刀"，并且成功获取市场。吉列公司创建于1901年，20世纪70年代，吉列公司已成为全球著名的跨国公司。1974年，吉列公司为了拓展市场，推出了面向妇女的专用"刮毛刀"。女人怎么会使用刮胡刀呢？吉列这一决策恰恰是建立在市场调查的基础之上的。

调查过程：

吉列公司通过周密的市场调查发现，在美国30岁以上的妇女中，有65%的人为保持美好形象，需要定期刮除腿毛和腋毛。她们购买各种男用刮胡刀作为工具，一年在这方面的花费高达7 500万美元。而在当时，美国妇女一年花在眉笔和眼影上的钱仅有6 300万美元，染发剂5 500万美元。毫无疑问，这是一个有潜力的市场。

根据调查结果进行的产品设计与广告定位诉求：

1. 根据市场调查结果，吉列公司精心设计了具有女性特点的新产品，刀架则选用了色彩鲜艳的塑料，并将握柄改为流畅的弧形，握柄上还印压了一朵雏菊图案。

2. 为了使雏菊刮毛刀迅速占领市场，吉列公司还拟定几种不

同的"定位诉求"到消费者之中征求意见。如:"双刀刮毛""完全适合女性需求""不到50美分""不伤玉腿",等等。最终公司选择"不伤玉腿"为广告诉求点。

结果,产品一经推出,立刻俘获目标消费群的芳心,产品畅销全球。这个案例说明,充分地了解市场、找准清晰的广告诉求,才能获得最大的市场。

<div align="center">案例2:纯净的象牙与滋润的多芬</div>

象牙肥皂令人熟悉的广告诉求点是"99.44%的纯洁"保留及强化了该产品配方的高纯度。原因是一位化学分析师曾对其进行成分分析,发现除了极少量的游离碱等其他物质外,主要成分达到了99.44%。这一数据给人一种专业、纯净、信赖的感觉。因此"99.44%"成为象牙香皂始终坚持的口号。象牙的死对头,联合利华的多芬肥皂(Dove),由奥格威为其设计的广告词为"滋润你的肌肤",在当时是第一个将肥皂与滋润这一诉求联系在一起的,"滋润"至今仍然是多芬最核心的定位。

三、广告的争议与挑战

今天,广告似乎不像以前那么有说服力,人们越来越倾向质疑,各种以前看似金玉良言的标准,现在都开始受到人们的质疑,那种奇妙及令人拍案叫绝的广告词所发挥的作用已经没有过去那么明显,因为现在的营销方式及消费者都在改变,希望通过某句广告词来拯救一个产品或企业,似乎已经是不可能的事情了。比如 iPhone,甚至人们都不知道它的广告语是什么(如果它有的话)。甚至像"定位""以顾客为中心"这些绝对真理的营销或品牌理念,都在面临越来越多的争论和挑战。

当信息传递的目标既要求创建情感性的品牌价值又要求一个理性的商业诉求时,广告的作用是明显的。当需要针对所有时间、所有受众时,采取广告的形式是有效的,广告擅于快速大范围的传递"新信息"。

广告诉求点案例,参见图5.2~图5.17。

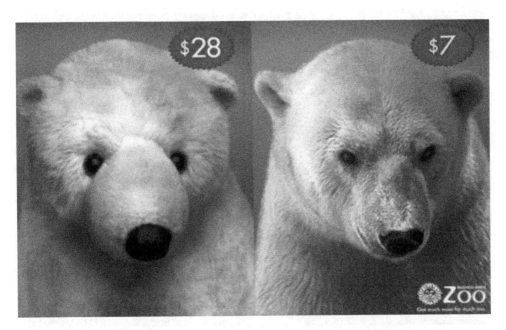

图 5.2 这是动物园的广告,诉求简单而明确:买一只玩具熊需要 28 美金,而来动物园看真正的熊只需要 7 美金,看官们自己算个账吧……

图 5.3 诉求点:抓地性。创意"圆"这个抽象逻辑,使画面有了合理性。所以画面语言只用来表示诉求,没有多余的元素

图 5.4 iriverMP3 播放器诉求：震撼力

图 5.5 诉求点：sharp。从诉求开始让创意延展

第五章　市场调查与设计

图 5.6　Tefal Essencia Expert 不粘锅诉求：不粘

图 5.7　广告诉求：电影＋美食，电影主题餐厅。《泰坦尼克》《指环王》《愤怒的拳头》都是知名影片的特征

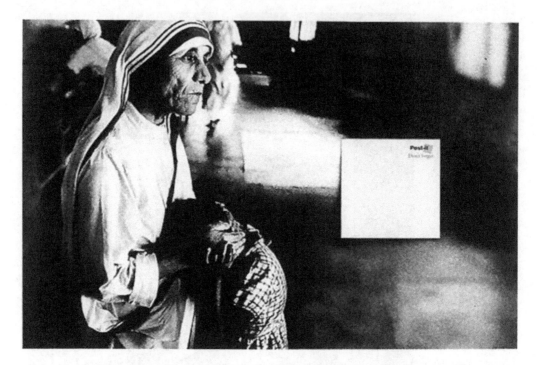

图5.8 POST IT 备忘录-勿忘先驱-德兰修女 诉求：勿忘

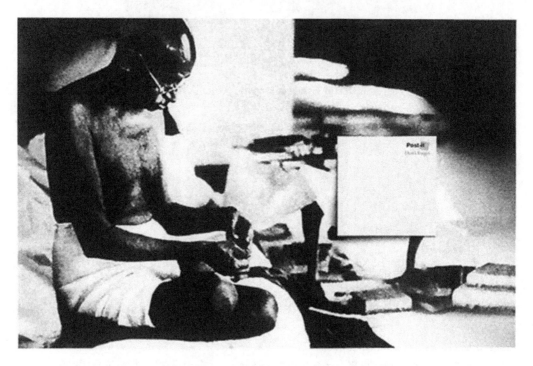

图5.9 POST IT 备忘录-勿忘先驱-甘地

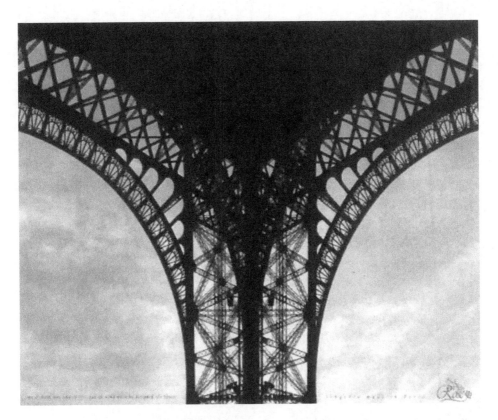

图 5.10　这是一个给人留下深刻印象的作品，特征清晰、诉求明了。从图中可以看到什么呢？……这是埃菲尔铁塔的一角，画面中黑白分明的造型暗示了蕾丝内衣的图形特点，埃菲尔铁塔是巴黎的象征。诉求：来自巴黎的内衣品牌

图 5.11　Mirador del Alto 餐厅广告之优雅钢琴篇餐具＋钢琴。诉求：音乐美食餐厅

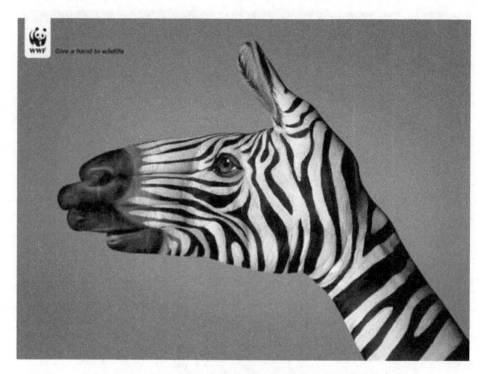

图 5.12 Give a hand to wildlife。诉求：给野生动物以援手

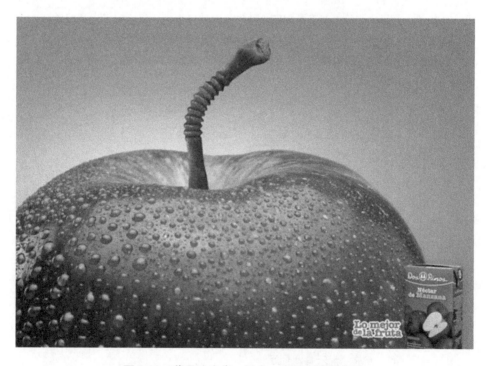

图 5.13 苹果汁广告。诉求：直接喝纯苹果汁

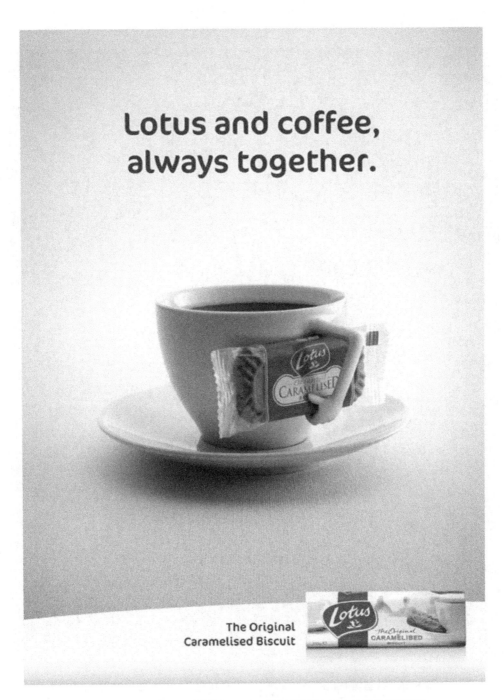

图 5.14　焦糖饼干。诉求：Coffee 伴侣饼干（创造一种生活习惯）

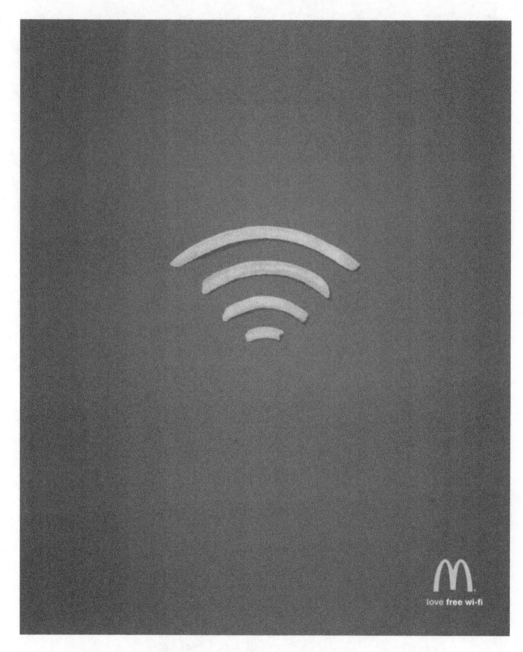

图 5.15　麦当劳特征的色彩 + 薯条 + wifi 图标　诉求：麦当劳有 wifi

图 5.16 诉求：啤酒的诱惑

图 5.17 绿芥味薯片。诉求：清爽刺激，每一口都让你更清醒

第二节 通过市场调查帮助企业树立品牌意象

人们在潜意识中对事物留下"印记"，这种印记往往在暗中影响或引导这一事物未来的发展方向。

一、初识品牌意象

人类在漫长的人类发展过程中、在各种文化形成和碰撞的过程中，经过了持续不断和复杂多变的历练，早已在潜意识层面里留下了许多"印记"，这些印记影响着宗教、文学和艺术。柏拉图称这些印记为"基本形式"（elemental forms），精神分析学家荣格称之为"原型"（archetype）。例如：戴安娜王妃在人们心中的原型印记是"灰姑娘"，Levi's品牌的原型印记是具有独立人格的探险家，NIKE的原型印记是具有勇敢精神和作为的英雄，魅惑性感的女妖是为了体现星巴克咖啡神秘、独特、诱人的气质，电影《少年派的奇幻漂流》中的老虎唤醒了观众对信仰与人性的挣扎经验……这些原型的意象和心理体验，召唤着人们去满足基本的人类需求和动机：自由与认同、成就和情感。品牌的意象让消费者的某个需求和需求满足之间产生了连接。意象对品牌来说至关重要，是品牌珍贵的无形资产。

每一个让人印象深刻的商品、每一则成为焦点的新闻、每一位聚光灯下的超级明星，在他们表象背后，似乎都有一种魔力，这种魔力使人们对他（它）产生了某种想象，似乎他们就是某个印象深刻的故事中有独特个性的原型化身，他们应当按照人们的印象（或原型想象）去发展故事的未来，通过这种追究原型的想象，形成了品牌的意象。尽管品牌的营销手段、表现方法和创意可以有调整和不同的尝试，但品牌的意象是不能够轻易改变的。

1. 什么是品牌意象

意象是认知主体在接触过客观事物后，根据感觉来源传递表象信息，在思维空间中形成有关认知客体的加工形象，在头脑里留下的物理记忆痕迹和整体的结构关系。这个记忆痕迹就是感觉来源信息和新生代理信息的暂时连接关系。意象是客观物象经过创作主体独特的情感活动而创造出的艺术形象，是外界的信息在主体内部构建成的精神体，是思维的工具与元件（印象原型）。或者可以理解为，意象就是寓"意"之"象"，是用来寄托主观情思的客观物象，就是"借物抒情"。

品牌意象是受众思维活动的基本单位，小到一杯可乐大到人际交往，品牌在大众心目中的意象，跟其功能一样重要。"我喜欢这个东西""这家伙的感觉超棒""我愿意更进一步地接近他""它吸引我"……而能够传达

这种（美好）信息的原型载体或象征就是品牌意象。品牌的意象是感性的，它使得理性的部分更容易被注意和被接受。

2. 品牌文化

谈到品牌意象，不得不谈品牌文化。企业经营者、营销策划人、品牌设计者常常会提到品牌文化，而意识到品牌意象的人却鲜有。到底什么是品牌文化呢？

龙应台曾经说："文化不过是代代累积沉淀的习惯和信念，渗透在生活的实践中。"笼统地说，文化是一种社会现象，是人类生活长期创造形成的产物，同时又是历史、社会的积淀物。百度百科则将品牌文化（Brand Culture）定义为：通过赋予品牌深刻而丰富的文化内涵，建立鲜明的品牌定位，并充分利用各种强有效的内外部传播途径形成消费者对品牌在精神上的高度认同，创造品牌信仰，最终形成强烈的品牌忠诚。

我们常常说设计一个品牌，往往要设计其品牌文化，而设计品牌文化的根本目的是为了树立品牌的好感度，这种好感度恰恰通过品牌在消费者心目中的意象来达成。

3. 品牌意象和品牌文化的关系

品牌意象是消费者在接触商品时，根据商品传递的表象信息，在思维空间中形成感性认知，并将其通过想象和加工，在头脑里形成或者唤起原型记忆，这个记忆痕迹就是意象和所代理的品牌文化之间的暂时连接关系。品牌意象是树立品牌文化时创造的艺术原型和象征体。

因此，品牌意象是用来指代品牌文化或品牌形象的，它是具有象征意义的原型载体，用以唤起消费者相对应的认知和感受，激发其思维理性活动的涟漪。我们可以理解为品牌意象是品牌文化的原型载体。

二、意象的特点和作用

品牌的意象是感性的，它使得品牌文化中理性的部分更容易被注意和被接受。它能够唤醒人们久远的原型印记和情感经验，唤起好感、注目度和忠诚度。

1. 意象的持续性

事实上，最成功的品牌一向具有这种意象（印记），无论是透过有意识的经营还是幸运的意外，成功的品牌，不论是产品、公司、超级明星还是

总统候选人，他们都因具体、一致、持续性地展现了永恒的原型意象而凸显出独特的个性和重要性。我们可以看到，那些成功的品牌具备某种原型的特征或特质，而这些特质能够成功地俘获消费者的心，这种持续的意象使得品牌成了一种标志和象征。香格里拉酒店大堂里的味道，星巴克咖啡店里店外浓浓的咖啡味道是利用感官对品牌意象的塑造，也是利用感官记忆对品牌形象的塑造。再比如，可口可乐、迪士尼、万宝路等莫不如此。也正因为如此，品牌一旦在消费者心中形成了意象，品牌的经营者就不能够轻易地去改变它。

1985年5月，可口可乐公司宣布用新配方的可口可乐代替原来的可口可乐，这原本是消费者调查的结果。但消息一经传出，引起轩然大波，社会公众对此表示了强烈而迅速的抗议。可口可乐公司接连收到40余万个电话、近20万封信件和明信片，纷纷反对新配方替换原有配方。可口可乐公司连忙用"经典可口可乐"推出原配方的可乐。从某种意义上看，可口可乐品牌好像是消费者的，而不是企业所有者的了。

2. 意象对美好经验的唤起作用

麦当劳、肯德基都曾经或正在使用形象塑造美好的意象。红鼻头的麦当劳叔叔（小丑原型）就是要带给人们快乐、健康。生于80、90年代后的人大都有坐在麦当劳叔叔腿上拍照的快乐回忆。肯德基老爷爷的形象配合店内哈兰·山德士上校生平和他创建"肯德基炸鸡"连锁店的图片，这位毕业于哈佛，长着长长的白胡子，带着宽宽的黑边眼镜，拿着手杖，面相慈祥的老人，传达给人一种专业、温暖、爱和责任。一想到麦当劳、肯德基，心中总有快乐的感受，这种好感就是品牌在消费者心中建立的意象，每每看到麦当劳、肯德基的店标，总会唤起儿时在麦当劳、肯德基的美好、快乐、温暖的体验。

一个有趣的现象是，如果你足够细心，可以发现麦当劳已经在不知不觉中改变了一直使用的视觉设计的配色，它的Logo由原来的红底黄字，变成了黑底黄字，店面许多设计包括店员的服装，都减少了以往的大红色，在主要的配色中出现了时尚的黑色，以往麦当劳门前的红鼻头小丑叔叔也不见了。既然麦当劳原先的视觉设计给几代人留下了深刻的美好意象，在这种情况下，任何形象的改变都要冒着极大的风险，麦当劳改变主体配色的原因何在呢？因为随着70后、80后的逐渐老去，麦当劳的意象也在老龄

化，但是，麦当劳的形象设定始终是定位在快乐、阳光、健康、时尚的快餐，品牌意象的老化影响了它的定位。2010年后，麦当劳着力重塑它在消费者心目中新的形象，明快的黑黄搭配，简约而又时尚，在原有的套餐基础上，又开辟出小西点与咖啡吧，为麦当劳本已成熟的温馨意象注入了青春时尚的血液。

德芙巧克力于1989年进入中国，1995年成为中国巧克力领导品牌，"牛奶香浓，丝般感受"成为经典广告语。在品牌的打造上一直持续锻造德芙（DOVE）品牌和平、温暖、享受美好的意象和体验。

3. 意象可激发消费者的忠诚度

品牌的意象吸引着消费者的想象力，品牌通过意象与消费大众建立起良好而持续的共鸣，激发消费者的忠诚度。

苹果品牌（Apple）的座右铭是"与众不同地思考"，它的商标——被咬了一口的苹果——暗示亚当和夏娃违抗神旨，偷吃禁果，加之不断创新的声誉，让消费者联想到的是特立独行、叛逆创新、无所畏惧的新锐意象，它总是让人想到某种性格的人（乔布斯）。虽然苹果也有过经营错误，但由于品牌所具有的这种意象，使得那些忠心耿耿的苹果粉儿们不管怎样就是爱苹果。

4. 意象的反向推动作用

意象一旦在人们心中形成，人们就会按照自己对意象原型的想象进行加工，并认为或希望主体按照想象的意象原型去发生和发展。

一提到戴安娜王妃，人们总会想到灰姑娘最终嫁给王子的故事，而且是一个复杂的成人版童话故事，充满猜忌、欺骗、背叛和死亡。"灰姑娘"嫁给王子后并不幸福，她被皇族的规矩束缚得透不过气来，"灰姑娘"一直在努力地寻求自由和爱，真实和自然；与"灰姑娘"相对的则是第三者卡米拉，人们不去探寻她与王子的真情，在这个童话剧里，她就是一个阴险的情感窃贼。在这个童话剧中，每个活生生的角色都被不知不觉地意象化了，"灰姑娘"善良、美丽、勇敢、真实，最终没能躲过阴险复杂的阴谋，这是一个唯美的童话悲剧，是否这种留在大众心中强烈的意象导演着悲剧一步一步向前推进呢？是否是这种意象害了戴安娜王妃呢？这个真实的故事结束了，但在人们的心中，那是一个美丽哀伤童话的结尾，它似乎原本就是这样的。

消费者会把自己加工过的要求或趣味反射作用给产品，于是就形成一种"反推力"。加强了产品的功能或者诉求，产品就更会吸引更多的有这种需求的消费者，结果品牌意象和产品之间就会成为一种互推的循环关系，产品的意象成为品牌的一部分。

早在20世纪90年代，世界汽车业开始了大规模并购的风潮，德国的戴姆勒奔驰与美国的克莱斯勒合并，美国的通用汽车并购了韩国大宇。宝马品牌在当时的汽车行业中，已经成为高档车的代名词，它创造了世界上最有弹性的生产线和后勤系统，使每辆宝马都具有个人的风格。在当时的并购潮下，宝马也希望通过并购成为世界汽车工业巨头，并且通过并购成为一个产品线覆盖比较全的厂商，除了高档车，还应该有中档车。为了达到这一目的，宝马公司以10亿美元的价格收购了英国的大型轿车制造商——路虎。然而，路虎的品牌与宝马的品牌策略意象大相径庭，最终导致宝马5年的经营没有从路虎身上赚到一分钱，而每天的损失则高达300万美元。在花费6年和60亿美元的损失后，宝马终于决定将路虎卖给福特，但是保留了Mini品牌。品牌才是宝马的关键，宁可放弃市场，也不能混淆消费者心目中的品牌意象。

2013—2014年，宝马在中国遭遇了一场严重的意象危机，甚至出现了拥有宝马汽车的个人或家庭，悄悄将宝马车换成了其他品牌车的现象。在历来的广告营销中，宝马一直注重塑造其"性能优良"，具有其他轿车所不能达到的"驾驶的快感"的意象，以高端、个性、激情、任性、张扬的品牌形象示人。但是随着一则则"宝马撞人""宝马车主打人""宝马车主酒驾逃逸""宝马碾压"的负面新闻……宝马撞人似乎成为一种社会符号，宝马跟某种形象的人已经非常固定地联结在一起了，就像万宝路跟洒脱的牛仔联系在一起。其时的宝马跟张扬财富、彰显地位、财大气粗的形象联结在了一起。加之社会上有一种拜金又仇富的心理暗流，宝马品牌的意象严重受损。追本溯源，之所以宝马品牌成为这股暗流的宣泄口，这和一个名叫马诺的人有关，又被称为"宝马女"，在《非诚勿扰》的相亲节目里，因为观点务实直接，成了着实火了一把的"名人"，她的名言是："宁在宝马车里哭，不在自行车上笑。"一时恶名四起，引起网络上强烈的道德指责和声讨。自此，马诺现象跟宝马车形成了一种强烈的关联，成为宝马车在公众心目中拜金的意象代言。而宝马车作为产品，它的设计、制造过程本身也会聚合一种气质，吸引和选择着某种类型的消费者。由于宝马车的品牌

意象被破坏，每当宝马车主犯错，就会引起人们高度的敏感。这使得在欧美市场赢得良好口碑和市场的宝马品牌，在2013年左右的中国遭遇了前所未有的尴尬。

有意思的是，在世界三大汽车品牌——奔驰、宝马、奥迪中，排名第三的奥迪在中国却是连续多年销量排名第一。起初是由客观原因造成，奥迪进入中国市场比奔驰、宝马要早，早期的中国高档车市场就只有奥迪，且奥迪的品质也不错，价格比奔驰、宝马要便宜，加上政府采购的限制，所以，奥迪在公务用车领域上一直处于主导地位。20世纪80年代，中国官方从日本进口中高级轿车的贸易终止，国产轿车的技术水平又远达不到世界高级轿车的水平，急需选购其他相当品牌的高级轿车来补充公务商务轿车的需求。由于当时中国的经济基础薄弱，不是一个理想的投资国家，像奔驰、宝马等大品牌并不看好中国市场。因此，一汽开始和克莱斯勒公司谈合资生产商务轿车业务，就在双方已经将发动机引进生产合同签订好后，克莱斯勒公司却开始索要高价，一汽只好停止了与克莱斯勒还未展开的合作。其时，大众旗下的奥迪品牌由于刹车门事件在美国遭受到了毁灭性的打击，北美市场份额大幅度下滑，3年内，在美国的销售下滑至不足原来的四分之一，奥迪急需开发新市场摆脱困境。最终和一汽合资并一举成功，现在奥迪在中国的销量已超世界总销量的三分之一。

"大众"一词是意译，其德文原名为"Volkswagen"。20世纪二三十年代的德国，汽车价格异常昂贵，只有少数富贵人群才能消费。希特勒上台后，宣称要为全体劳动大众制造汽车，汽车的牌子就叫"Volkswagen"，简称"VW"，Volks在德语中意思为"国民"，Wagen在德语中意思为"汽车"，全名说白了的意思就是"人民的汽车"。"二战"后，大众汽车蕴含"人民的汽车"意象的品牌名称保留了下来，一直沿用至今。从20世纪90年代开始，国产奥迪进入了中国的公务轿车消费采购名录，基于大众品牌的亲民意象——为人民百姓用的车；奥迪又是大众集团旗下用来跟宝马、奔驰竞争的豪华品牌，尤其中高档公务车消费以国产第三代奥迪100（今天奥迪A6L的前身）为主；同时，奥迪率先于其他豪华汽车品牌和中国一汽合资进入中国市场；另外，大众还向一汽转让了平台技术，现在的红旗就是基于奥迪100的平台基础上制造的，因此奥迪品牌在中国市场有了深厚的市场基础，得到了更多的扶持。1999年开始国产的第五代奥迪A6（C5），非常符合中国人的审美观点和消费价值取向，奠定了现代奥迪的设计风格，

使中国的官车在档次和豪华程度上再次与国外接轨（1987年前公务车多从日本进口），真正改变了国人对于高级商务车的概念。随着时间的变化，奥迪汽车的品牌意象也逐渐形成，奥迪品牌与权威高品质、厚重不张扬、大气稳重又地位扎实产生了意象关联，而这种意象恰恰契合了广大人民群众来自于历史深处的消费价值观，这也是奥迪虽然在欧美市场的销量往往难以进入前三，而在中国市场却常年销量第一的原因。

所以，品牌意象是一个长期建设的一个过程，需要精心维护，小心引导。一个良好的品牌意象可以使品牌顺利地走向良性循环，但是一个坏的意象形成，将很难在消费者心目中转变，这对产品的品牌影响有可能是致命的。

三、品牌意象的建立及其价值例析

无论是通过有意识的经营设计，还是幸运的意外事件，成功的品牌都有独特的持续的意象，是品牌珍贵的资产。以可口可乐和钻石的意象营销为例。

1. 可口可乐的品牌意象

当今的可口可乐品牌已经成为美国文化精神的有力象征。可口可乐第一次面世是1886年，那一年，法国政府制成了送给美国的礼物——自由女神像，她有象征自由、民主、平等、新生等多种含义，同时也成为可口可乐所代表的意义，可以说，可口可乐品牌和自由女神一起成了美国文化的有力象征。

后来，可口可乐非常聪明地、成功地不断展示和加强它所具备的充满人性光辉的象征意象，使它的意象在消费者心中具有不可磨灭的地位和深刻的感动体验。1971年9月，可口可乐在意大利的一个小山坡上拍摄了一则电视广告，200多位来自世界各地不同种族的青少年诚挚地唱出一首歌——"我想为世界买一瓶可口可乐"，这个极其经典的可口可乐形象广告，感动了全球的消费者，将人类美好善良的情感、自由平等的理想与可口可乐产生了强烈的意象关联。

一百多年来，可口可乐毫无阻挡地向全球每个角落进行品牌意象的渗透。如今，可口可乐已经不仅仅是一种饮料，而是一种信仰、一种生活方式和文化。正如《可口可乐家族》一书的作者丽莎白·坎德勒·格雷厄姆

在书中所说的那样:"现在,可口可乐已成为一种全球性产品,不必懂英文,只要一提'可口可乐',人家就懂得你的意思。在中东的河滩上,在阿根廷的大草原,在波利尼西亚的丛林中,在中国的五星红旗下,只要你一说'可口可乐',人们就知道你要什么。"可口可乐用全世界不同国家和地区的风俗、文化,向全世界诠释了它自由、民主、平等、新生活的品牌意象(图5.18)。

图5.18　可口可乐平面广告,渗透进生活,成为平常百姓生活方式中不能缺少的小角色

可口可乐意象的建立,既有偶然性,更有主动的塑造。可口可乐品牌的经营者非常重视品牌意象的保持,使得可口可乐品牌成为世界上最有价值的品牌,并且成为品牌的常青树。通常情况下,所有产品都要经历以下几个阶段:进入市场、被消费者接纳、快速增长、进入成熟期、步入衰退。而经历了一百多年历史的可口可乐至今仍然保留在成熟期阶段,与它对品牌意象的持续建立是分不开的。

2. 钻石的意象营销

而与可口可乐完全不同的是"钻石恒久远,一颗永流传"的钻石文化。钻石是爱情忠贞永恒的象征,美好的爱情成为钻石的意象,却是经营者有意主动地塑造出来的。这似乎是一个极其自私贪婪的营销故事,尽管表面是那样的美好和纯情。

在 1870 年以前，钻石确实还是一种稀有宝石，仅在印度河流域和巴西丛林中能找到，每年的全球产量也不过几公斤。但是 1870 年，在南非发现了产量以吨计的巨大钻石矿，要知道宝石类之所以有高昂的价格是因为它的稀有，物以稀为贵，这么大产量的钻石矿如果快速流向钻石市场可以直接导致钻石市场出现价格崩盘，这让钻石生产商及投资人陷入极度焦虑，为了防止钻石价格滑落就必须有效地控制钻石产量。当时主要的几位钻石投资人成立了"De Beers"（戴尔比斯）实体，通过这个实体购买钻石矿，联合起来垄断了钻石最上游的绝对控制权。在早期戴尔比斯控制的钻石矿量甚至超过 90%（大约一百年后，俄罗斯也发现了巨大的钻石矿），它只需要严格控制开采的出货量，就可以使钻石市场出现价格攀升。戴尔比斯一方面控制上游出货量，垄断控制价格；另一方面通过广告营销成功塑造了钻石是人类财富、权力和爱情象征的意象，进而控制钻石的消费需求。

人们被灌输钻石不是一种可交易的商品宝石，而是求爱和婚姻生活不可分割的一部分。为了稳定市场，戴尔比斯赋予了这种特殊的石头神圣的意象，永久且不应该被转售。

1938 年 8 月，戴尔比斯指定 Ayer 广告公司为独家广告代理。Ayer 公司通过市场调研发现，自从"一战"结束，由于其他奢侈品的竞争，在美国销售的钻石价格一直呈下跌的状态。Ayer 的应对方案首先是：强化钻石和爱情的联系，让钻石成为爱情的唯一象征和见证，给大众以钻石就是不渝爱情象征的意象。"让男人相信，更大更好的钻石可以表达更强烈的爱意；鼓励女人，将钻石视作任何浪漫求爱的必要部分"。从电影明星到英国的皇室成员，报道和鼓励他们用钻石作为浪漫爱情的礼物，并描写他们送给爱人钻石的尺寸大小，拍摄女明星们佩戴钻戒的手部特写，英国皇室佩戴钻石的潮流图片或时尚话题，等等；选择在精英阶层的杂志上将钻石和名画放在一起，表达钻石和名画一样是独一无二的艺术品的概念。美国的钻石销量在三年后上升了 55%。

由于钻石不能像黄金一样方便交易、随时套现，遇到经济不景气，或者消费者对钻石的保值预期低，就会有大量的人低价转让手中的钻石，自然容易使钻石价格受到冲击。而戴尔比斯总是试图让价格稳定，至少是看上去稳定，所以必须说服人们相信钻石可以保值，让人们认为拥有钻石所带来的无形价值远高于市价，尤其让女人从心理上抗拒卖掉钻石的想法。1947 年，Ayer 有了新的方案，计划通过广告，为钻石渗透一种概念——围

绕钻石永恒的情感价值，A Diamond is forever（钻石恒久远）首次提出，配以年轻情侣的图片，强化了钻石戒指作为订婚戒指的传统是不可或缺的，钻石作为婚姻和爱情的见证是值得永久收藏的。钻石也从此被冠以永恒完美、纯洁坚贞的品质。

20世纪五六十年代，美国的中产阶级消费方式发生了转变，从选择实用便利慢慢转向了身份和地位的彰显。随之钻石广告的主题转向了钻石是一个成功男人的反映，画面配以古老的皮革、优雅的胡桃木、昂贵的服饰、名贵的酒，钻石成为个人或家庭成功和财富的象征。

Ayer和戴尔比斯合作了20年，成功塑造了钻石是人类财富、权力和爱情象征的意象。Ayer并没有从钻石的消费或钻石的品牌入手制作广告，只是渊源不断地为钻石渗透概念、树立意象，却牢牢控制了钻石的消费需求端。尽管在南非发现巨型钻石矿后的一百年，俄罗斯又发现了巨型钻石矿，但是不管世界上钻石储量有多大，消费者似乎永远不可能拿到低价钻，钻石的价格每年都在增长。

国内珠宝品牌戴瑞Darry Ring的用身份证才能购买的"一生唯一真爱"的营销理念吸引了众多粉丝。戴瑞的钻戒有一个独特的规定，需要男士凭身份证一生仅能定制一枚钻戒，一生只能买一次，寓意着一生唯一真爱。身份证购买的唯一的钻戒，"唯一正牌真爱"，含有这一独特寓意的钻戒是女人就会心动，拥有了就会永久珍藏。珠宝商真的是聪明绝顶（图5.19）。

图5.19　戴瑞的钻戒

综上所述，品牌意象对于品牌文化的树立，对于品牌推广或产品市场推广的成功都是至关重要的，品牌意象是品牌或产品的艺术化形象或者是

品牌独具特征的人性魅力。品牌意象使品牌和产品在消费者心中产生好感的关联，使消费者更深地了解品牌和产品成为可能，为品牌和产品赢得消费者共鸣、喜爱和忠诚度。品牌意象对品牌和产品来说至关重要，是品牌文化的原型载体，是品牌珍贵的无形资产。通过市场调查可以帮助企业与广告业者树立品牌意象。这也是市场调查的重要使命之一。

第六章
大数据时代的市场调查

大数据使市场调查更加高效,每一个个体都变成了数据。

第一节　大数据——市场调查的新方向

　　大数据就是在无序的信息数据当中分析整理出相关的规律,从不可预测的数据集合中找到可预见的规律。通过大数据,网络商可以通过每个人的信息直接对每一个消费者进行市场调研,发现每个人的消费需求,并设计提供出适合每个人的销售方案。人类所有的生产、生活、消费都在制造和生产数据,这些数据都是可挖掘、可分析的。对不同的数据进行分析,放在不同的领域,都可以给不同的产业带来利润。

　　大数据研究的是相关性,它也许并不科学,但却总能像数学解题一样通过云计算得出一个必然相关的结果。所谓事物之间的相关性,是指当一个事物变化时,另一个事物也会发生变化。"南美的蝴蝶煽动一下翅膀,可以引起美国得克萨斯的一场龙卷风。"美国华尔街股票分析师将女性超短裙的长度与道琼斯股票指数建立了关联,超短裙的长度与股票指数成反比趋势,据说十分灵验,他们之间并没有本质上的因果联系,但确实会相关联,这就是相关性在生活中的种种体现。燕子低飞相关联的是马上要下雨,"朝霞不出门,晚霞行万里",燕子低飞和朝晚霞跟下雨和天气没有本质因果的联系,却有其相关性。大数据分析用在医疗领域中,可以提前预测出是否患有某种疾病。2009 年,在甲型 H1N1 流感爆发的几周前,谷歌公司通过几万条美国人最频繁检索的词条和疾控中心 2003 年和 2008 年流感传播期的数据进行比较,提前预测了冬季大流感的爆发。

　　由于数据是由消费者在不自觉的情况下留下的各种行为的痕迹,这省

去了传统市场调查的复杂过程和高额资金的投入，而得到的信息却又是最真实有效的。消费信息更准确，而信息获得的成本又大大降低，大数据时代无疑使市场调查的方法进入了一个新的时代。面对大数据，传统的市场调查方法显得有些费时、费力、啰唆。

第二节　每个人只是一串串不同的数字代码

我们的时代已经进入了一个翻天覆地的时代，这个时代几乎所有的事情都被卷入数据中，每个人的生活都与数据相关，每个人的生活又被收集成为数据海洋中的一个个小小的数字代码，毫无所知地按照这个代码继续自己的生活，每个人的隐私在数据面前也似乎变成了透明的。其原因是因为我们的生活已经完全电子化了。清晨起来，打开智能手机，查看或发布微信、微博，早餐后或者到单位打卡后，到电子商城逛逛街，不论服饰、电器、日用品、食品饮料，先放在购物篮，不管我们最终有没有买，我们所有感兴趣的产品通过我们的点击查看及停留的时间都通过网络记录成为云端数据。

在微博、微信上我们晒隐私，在电子商城除了留下我们感兴趣的痕迹信息外，同样我们的家庭住址、单位地址、个人手机号码、通讯录、电话本甚至银行信息等个人的综合信息又通过登录和购买全部发送至云端，通过云计算我们所能在网络上看到的信息更会缩小范围，更加吸引我们的眼球，似乎更能让我们感兴趣，这些表面上看起来似乎量身定制的个性化信息，其实使我们的视野更加狭隘。我们开车出门，手机和汽车中的GPS导航系统随时会将我们的位置信息发送至云端，又将处理过的信息发送给我们。在大数据面前，消费者的隐私已经变成无隐私了，在社会生活中，人渐渐在消失，而更多的是算法和数据。

大数据已经渗透到我们生活的点点滴滴，我们已经离不开大数据，它使生活越来越方便，也同时成为一种隐形的集中意识，不断地影响和引导着我们的生活，反倒使我们的视野变得相对狭隘了。2012年年底，奇虎360面临负面新闻：有报道称，奇虎360旗下的"360安全卫士""360安全浏览器"等系列软件中被植入了非法程序，并通过该非法程序中的"后门机制"与云端配合，形成全球独一无二的秘密内部机制。通过这种手段，奇虎360可以不经用户同意就私自卸载竞争对手的产品和安装自己的产品，从

而快速占领市场。报道认为,在这个过程中,奇虎360粗暴地侵犯了网民的包括知情权、同意权、隐私权等在内的合法权益,也侵犯了同行业竞争对手的基本权益,通过"创新型破坏"扰乱行业规则,只为了实现自身的疯狂增长。还有网友曝光360浏览器窃取用户隐私,"利用技术,想让你看到的结果就能搜到,不想让你看到的结果就完全屏蔽让网友搜索不到看不到"。这些报道和曝光事件一石激起千层浪,民众开始意识到隐私与大数据的问题。其实,360所做的事情是很多互联网公司都在做的事情,消费者去亚马逊、淘宝买东西,在百度上搜索东西,这些都会转成信息数据并被记录下来,当你再次登录时,你就会看到相关的你曾经检索的词汇或产品的提示信息,这大大缩短了我们的检索的时间,扩大了消费者的购买量(当然,另一方面,它们也使我们的注意力转移到了网络商所希望我们看到的信息上),但是,很少有人会质疑"它们是怎么知道我需要什么呢?"只会无意识地被信息吸引。通过大数据,互联网公司可以通过每个人的信息直接对每一个消费者进行市场调研,发现每个人的消费需求,并设计提供出适合每个人的销售方案。

第三节 大数据调查的科学性

2012年2月,《纽约时报》撰文称,"大数据"正在对每个领域都造成影响,在商业、经济和其他领域中,决策行为将日益基于数据分析做出,而不是像过去更多凭借经验和直觉。在公共卫生、经济预测等领域,"大数据"的预见能力已经开始崭露头角。如今的整个商业世界,已经漂浮在数据海洋之上。

在2012年5月18日Facebook首次公开发行股票,社交媒体监测平台DataSift监测了Facebook当天Twitter上的情感倾向与Facebook股价波动的关联。当Twitter上的情感逐渐转向负面时,Facebook的股价逐渐开始下跌。而当Twitter上的情感转向正面时,Facebook股价在8分钟之后也开始了回弹。当股市接近收盘时,Twitter上的情感转向负面,10分钟后Facebook的股价又开始下跌。最终得出结论:Twitter上的情感倾向会影响Facebook股价的波动。Twitter神奇地预测了Facebook上市当天股价的走势。数据分析发现了它们之间的关联性。

eBay网对广告的投入一直很大。为了吸引潜在用户,eBay购买了一些

网页搜索的关键字,通过 eBay 建立的一个完全封闭的优化系统,可以精确计算出每一个关键字为 eBay 带来的投资回报。基于这一数据,eBay 优化了广告投放,自 2007 年至 2012 年,eBay 的广告费降低了 99%,顶级卖家占总销售额的百分比却上升至 32%。

淘宝使用大数据做过一项有意思的年度报告,报告名称叫作"哪个星座最败家"。2014 年年初,支付宝发布了 2013 年度对账单(图 6.1),账单中对年龄、性别地域、甚至星座使用支付宝的数据做了罗列,帮大家揭示了"淘宝控"的星座秘密。结果,好强虚荣的天蝎、狮子稳居榜首,而纠

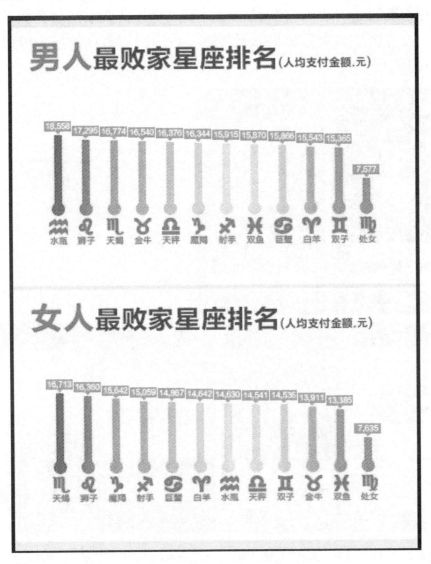

图 6.1 2014 年年初支付宝发布的 2013 年对账单

结的处女果然最不败家。数据证明星座真的与人的某些性格有着千丝万缕的联系。从这个报告里我们也可以知道，每一个淘宝用户在每一次注册登录淘宝时都会留下个人诸如生日的具体信息。这些所有的信息成为淘宝的用户数据库。可以方便淘宝进行数据研究，以便应对消费者或市场的新动向，及时调整销售策略。

再有，2014年春节，腾讯微信平台的发红包活动着实让腾讯的微信支付功能大火了一把（图6.2）。微信用户通过微信账户与银行卡的绑定，就可以实现在手机上发放或者抢夺红包，金额直接在银行账户中体现。腾讯巨大的用户群通过"发红包"的活动，不仅直接使微信支付功能迅速地普及起来，并且获得了大量用户的银行数据，为以后腾讯发展手机银行业务铺平了道路。

图6.2　2014年春节，通过红包活动策划，腾讯让用户主动参与了银行数据收集工作

在商业数据的分析中，还有一种非常常见的商品相关性分析。商品之间的相关性，也称商品关联性，英文名称为 association rule，指不同商品在销售中会形成相互影响关系（也称关联关系），比如"啤酒与尿布"效应，尿布会影响啤酒的销量。在卖场中商品之间的关联关系比比皆是，比如咖啡的销量会影响到咖啡伴侣、方糖的销售量，啤酒的销量会影响花生类干果的销量，等等。在这方面的研究，沃尔玛走在最前面，早在20世纪70年代末就开始通过挖掘数据来改善自己的供应链，时至今日，在其连锁超市的表象之下早已成为一家巨大的数据公司。沃尔玛1969年就开始使用计算机来跟踪存货，1974年就将其分销中心与各家商场运用计算机进行库存控制。1983年，沃尔玛所有门店都开始采用条形码扫描系统。1987年，沃尔玛完成了公司内部的卫星系统的安装，该系统使得总部、分销中心和各个商场之间可以实现实时、双向的数据和声音传输。如今，沃尔玛拥有着全世界最大的数据仓库，在数据仓库中存储着沃尔玛数千家连锁店在65周内每一笔销售的详细记录，这使得业务人员可以通过分析购买行为更加了解他们的客户。20世纪90年代的美国一家沃尔玛超市中，沃尔玛的超市管理人员分析销售数据时发现，有超过35%的男人在购买婴儿尿布的同时，购买了啤酒。其实，男人买尿布与买啤酒之间并没有直接的因果关系，但是它确实由现实问题所导致，因为在新生婴儿的家庭中，妈妈总是要在婴儿的身边贴身照顾，这个时候买婴儿尿布的责任就落到了爸爸的身上，而男人到超市时，又会为自己买啤酒。这个数据分析的结果使得大型超市里尿布的货架往往挨着啤酒货架，或者在尿布货架旁会摆放啤酒。商家通过这种摆放既方便了买尿布的父亲们，又增加了啤酒的销售。"啤酒"与"尿布"两件看上去毫无关系的商品经常出现在同一个购物篮中，又称啤酒尿布效应。销售数据分析（沃尔玛称其为购物篮分析）曾经是沃尔玛率先进行整理分析的独特方法，它帮助消费者在销售过程中快速找到具有关联关系的商品，并以此获得销售收益的最大化。我们还可以看到在超市收银台的位置，总会放置那么几种产品：口香糖、避孕套（利用消费者排队的时间，增加一些易于决定、方便携带的小产品的销售）、棒棒糖、奶片（当带孩子的家长在排队时，是孩子们挑选产品打发时间的好时机，既帮助了家长带孩子，又促进了销售）。我们可以考虑它们之间潜在的原因。沃尔玛通过收银数据，了解了不同人群的消费习惯，从而改变了销售的方式，使销售的利润最大化，并获得了成功。相对于沃尔玛这种面积巨大的超市强调

找出商品之间的联系，而像7·11之类的便利店，所有的商品往往都摆放在同一个狭小的空间里，所以像7·11这种便利店的数据分析的重点在于找出影响商品销售的因素，比如气温与饮料售卖的关系、天气对关东煮销售量的影响、购买每一种套餐的消费者各自属于什么样的客户群体，等等。

中国知名时尚杂志《男人装》有一个硬性的封面图片的拍摄规定：一定要求浅色基调，封面模特要穿着浅色服装，封面模特不能戴帽子，等等，这究竟是为什么呢？原来杂志背后的复杂购买数据显示，杂志的销售量和封面图片的画面元素紧密相关，只要白色基调封面的杂志就要比深色基调封面的杂志卖得好；封面图片中模特穿着浅色服装的杂志要比穿着深色服装的杂志卖得好；同理，封面图片中模特不戴帽子的杂志要比模特戴帽子的杂志卖得好。由此可见，通过数据分析，我们不一定要对消费市场本身作分类分析，虽然看起来和销售和市场毫不相关的信息同样可以帮助我们获得更大更直观的市场。

作为一家婚恋网站，数据的研究对百合网至关重要。它经常需要分析注册用户的年龄、学历、地域、身份、经济收入等人口特征数据，包括每位注册用户的头像照片。百合网对网上海量注册用户的头像进行分析后发现，照片上人物的表情、头部比例、清晰度等因素，在很大程度上决定了照片主人受欢迎的程度，而不仅仅与照片主人的真实长相相关。例如，对于女性会员，微笑的表情、直视前方的眼神和淡淡的妆容能增加自己受欢迎的概率，而那些脸部比例占照片1/2、穿着正式、眼神直视，没有多余pose的男性则更可能成为婚恋网站上的宠儿。

综上所述，可以看出大数据在这个时代的重要性。事实上，"大数据"在很多国家已经上升到了国家战略的层面。大数据能够从海量信息里迅速找到信息中的相关规律，它简化了信息调研的程序，节省了传统市场调查中大量的人力、物力，并且还可以迅速作出判断和指导消费，准确地找到新产品或新项目的研发方向。同时，它还引导和改变了我们的生活和思维方式。

参 考 文 献

[1] 玛格丽特·米德. 文化与承诺［M］. 周晓虹, 周怡, 译. 石家庄: 河北人民出版社, 1987.
[2] 刘德寰. 市场调查［M］. 北京: 经济管理出版社, 2000.
[3] 阿恩海姆. 艺术心理学新论［M］. 郭小平, 翟灿, 译. 北京: 商务印书馆, 1994.
[4] 戴力农. 设计调研［M］. 北京: 中国青年出版社, 2013.
[5] 罗素. 西方哲学史［M］. 何兆武, 等, 译. 北京: 商务印书馆, 2012.
[6] 罗素. 西方的智慧［M］. 北京: 世界知识出版社, 2007.
[7] 弗洛伊德. 精神分析引论［M］. 北京: 中央编译出版社, 2008.
[8] 房龙. 人类的艺术［M］. 北京: 中国和平出版社, 1996.
[9] 马丁·林斯特龙. 品牌洗脑［M］. 赵萌萌, 译. 北京: 中信出版社, 2013.
[10] 维克托·迈尔-舍恩伯格, 肯尼思·库克耶. 大数据时代［M］. 胜杨燕, 周涛, 译. 杭州: 浙江人民出版社, 2013.